RENOIR

RENOIR

Stéphanie Dulout

L'ESSENTIEL

HAZAN

Document de couverture :
Gabrielle aux bijoux, 1910. (détail)

© Éditions Hazan, Paris, 1994.

Conception et réalisation :
Olivier Mathan et Christophe Billoret

Photogravure :
BDP Scan, Saint-Étienne,
et Graphic 75, Paris ·

Achevé d'imprimer en janvier 1994
par Milanostampa, Farigliano

ISBN 2 85025 358 8
ISSN 1250-5919

SOMMAIRE

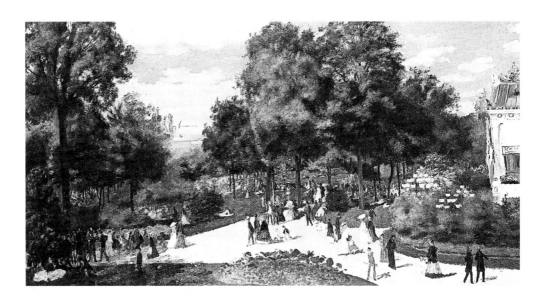

Les Champs-Élysées pendant l'Exposition universelle, 1867.

TOUTES DE GRÂCE ET D'ALLÉGRESSE

Tendresse, candeur, légèreté, volupté. Toutes de grâce et de sensualité, les toiles de Renoir sont criantes de vie. Elles exhalent les plus douces senteurs de l'existence. Elles flamboient et crépitent de bonheur. Loin du réalisme cru d'un Toulouse-Lautrec, des contorsions et de l'âpreté d'un Degas, des souffrances et des violences d'un Van Gogh, son art est tout entier un hymne à la vie. Un art « voué aux femmes et aux fruits », empreint d'une joie éclatante. Il n'a ni les vibrantes fulgurances et illuminations d'un Monet, ni la minutie maniaque d'un Signac, ni la raideur d'un Cézanne, ni « l'air triste » d'un Sisley ; mais, « tout volupté et tout naturel », selon les propos de Paul Valéry au début du siècle, Renoir est sans conteste *le* peintre de l'allégresse. Peu en son temps – époque où la tristesse et la mélancolie romantiques sont encore de bon ton, et le désespoir en vogue – ont su rendre un tel hommage aux grimaces d'enfants, aux éclats de rire, aux fleurs et aux couleurs. Et plus rares

encore sont ceux qui, au XX^e siècle, ont témoigné d'une égale ferveur dans l'adoration et la contemplation de la beauté. Ici, des chapeaux de paille frémissant sous la brise et laissant entrevoir d'adorables frimousses badines ; là, un visage espiègle aux yeux tendres et malicieux ; là-bas, quelques ombrelles miroitant sous le soleil ; plus loin des canots glissant langoureusement sur l'eau. Une bouille coquine ou un minois boudeur ; des jupons qui tournoient et s'envolent dans un bal des faubourgs... Bambins joufflus en farandoles toutes perlées d'or, bohémiennes ou lavandières au sourire d'ange, roses dans un vase de cristal, géraniums dans une bassine de cuivre ou paysages ensoleillés : d'œuvres en œuvres, c'est un enchantement, un émerveillement continuel. Toiles repues de lumière, de couleurs, de grâce et de gaieté, les peintures de Renoir sont un regard souriant posé sur le monde, un inlassable ravissement. « C'est si bon de se laisser aller à la volupté de peindre », dira, à la fin de sa vie, celui pour qui la peinture avait été non seulement une délectation, mais aussi un acte d'adoration – « c'est avec mon pinceau que j'aime », déclara-t-il un jour. Tout (hormis ce qu'il a tu : la laideur et le malheur) – des candides visages de fillettes coiffées de chapeaux Charlotte aux grisettes des guinguettes, des grands boulevards aux bords de Seine – a charmé son œil et enchanté sa palette, dont il a fait s'envoler, virevolter, éclater et résonner les couleurs savoureuses dans des formes délicates et harmonieuses, afin de faire ressortir la grâce qu'il voyait en toute chose. Qu'il s'agisse de nymphes ou de courtisanes, d'odalisques ou de servantes, de canotiers, de vendangeurs ou de couseuses, c'est toujours le même chant d'allégresse, le même hymne à la douceur de vivre et au plaisir. Une joliesse, parfois à la limite de la mièvrerie et de la minauderie, qui donne à certains tableaux de Renoir ce ton primesautier un peu désuet, mignard et muscadin, cet air affriolant à l'odeur de praline ou de guimauve, un peu aguicheur et presque vulgaire, si bien entretenu par les étals de posters et de cartes postales pour touristes, aux couleurs criardes ou délavées, parsemant les abords des Halles ou de la butte Montmartre. Ainsi, de certains portraits de femmes ou de jeunes filles d'une peau à la blancheur laiteuse et luisante rompue par des pommettes rose vif et une bouche écarlate, ou pâlissant sous l'éclat des dentelles brillantes et des satins vert pâle, tel le *Portrait de Jeanne Samary*, une comédienne ou celui, célèbre, des *Demoiselles Cahen d'Anvers*. Cette joliesse, cette gracilité, cette saveur joyeuse

qui baignent toute son œuvre, Renoir en avait fait la finalité de son art. Il n'avait aucun goût pour le réalisme, l'outrance et la théâtralité torturée de Rodin (devant l'un des bustes duquel il s'était un jour exclamé qu'il « répandait des odeurs d'aisselle »...), et encore moins pour le pathos ampoulé et la veine mélodramatique de la sculpture qu'il avait mis à la mode. Il n'aimait pas non plus le naturalisme au goût aigre et sordide d'un Maupassant ou

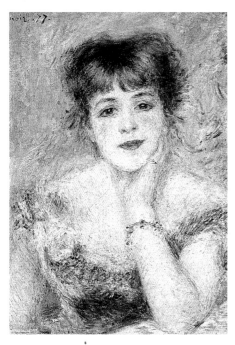

Portrait de Jeanne Samary, 1879-1880.

d'un Zola – dont il disait : « [Il] s'imagine avoir peint le peuple en disant qu'il sent mauvais. » Sa seule théorie (car il détestait les théoriciens, penseurs et glosateurs de l'art) fut celle-ci : « Pour moi, un tableau doit être une chose aimable, joyeuse, et jolie, oui, jolie ! Il y a assez de laideur dans la vie pour que nous n'en fabriquions pas encore d'autres. [...] Il est assez difficile d'admettre qu'une peinture puisse être de la très grande peinture en restant joyeuse. Parce que Fragonard riait, on a vite fait de dire que c'était un petit peintre. On ne prend pas au sérieux les gens qui rient [...]. L'art en redingote, que ce soit en peinture, en musique ou en littérature, épatera toujours. » « Il faut embellir », avait-il dit à Bonnard à la fin de sa vie... Et d'ajouter à un ami poète auquel il confiait son admiration pour les Grecs dont « l'existence était si heureuse qu'ils s'imaginaient que les dieux, pour trouver leur paradis et aimer, descendaient sur la terre » : « La terre était le paradis des dieux... Voilà ce que je veux peindre. » C'est cette peinture d'une nature agréable, paisible et sereine qu'il nous offre. Un monde aux visages souriants et aux couleurs lumineuses. Ni scènes orageuses, ni ciels de brouillard. Il peint le plaisir, la joie, l'innocence, la vie paisible. Dans une envolée de teintes sonores et colorées, de tons tendres et soyeux, dans un déploiement joyeux de scintillements et de reflets dorés, il dessine des sujets gracieux : des godelureaux pleins de vie et d'insouciance, des jeunes filles aux yeux veloutés et aux robes multicolores, la splendeur embaumée d'un jardin fleuri... Chez Renoir, les sports et les moments de distraction au bord de l'eau donnent toujours lieu à des scènes de fêtes paisibles et

ensoleillées. Ses paysannes ont l'air heureuses. Elles ne sentent ni la boue ni la lassitude. Ses paysages de banlieue sont verts, touffus et inondés de lumière. Nul visage disgracieux, laid ou douloureux... Tout aussi éloigné des figures ridées, des profils flétris et boursouflés de Degas – qui lui reprochait, de même que Maupassant, de voir tout en rose et d'enjoliver ses modèles – que de l'imagination naïve et idéaliste d'un Puvis de Chavannes ou d'un Burne-Jones (car sa peinture est très sensuelle. Elle est ancrée dans le réel, et on y entend le murmure de la vie quotidienne), Renoir, « toujours en fête », s'il a peint la mélancolie, n'a jamais représenté la souffrance. « Peut-être Renoir est-il le seul grand peintre qui n'ait jamais peint un tableau triste », remarquait, en 1913, Octave Mirbeau. Contrairement à tous les impressionnistes, à Monet, à Sisley, entre autres, il n'a brossé que de très rares paysages d'hiver (la neige était selon lui la « lèpre de la nature » !), et même la peinture d'un calvaire, comme *Calvaire de Tréboul* (1895), est égayée par la vivacité des coloris

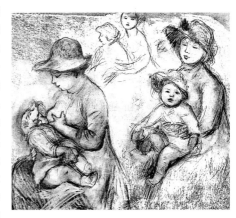

Esquisses de maternité, non datées.

et par la douceur souple et serpentine de la touche. « Pissarro, quand il faisait des vues de Paris, y mettait toujours un enterrement. Moi, j'y aurais mis une noce », avait un jour lancé Renoir... Chez ce peintre du bonheur, aucun artifice ; nulle trace de lutte ou de tension. Loin de la violence qui se dégage des œuvres de Degas, de Cézanne ou de Toulouse-Lautrec, on ne ressent chez lui aucun effort. Tout semble facile, naturel, instinctif. Dépourvues du lyrisme exacerbé alors en faveur, de sentimentalisme et de tout mysticisme, ses toiles révèlent une grande simplicité et une grande sincérité. De là, probablement, la plénitude et la délicieuse sérénité qui en émanent. Fruits, fleurs et enfants, qui semblent avoir été « caressés amoureusement du pinceau », comme le peintre lui-même recommandait de le faire. Harmonies de tons irisés et veloutés chantant et virevoltant gaiement, de nuances délicates et satinées ; touches soyeuses et duveteuses, chatoyantes, grasseyantes ; modelé fluide et pulpeux, plein de saveurs, de fraîcheur et d'élégance ; un dessin à la grâce enfantine... : tout dans la manière de Renoir est volupté. Dans cette peinture où la beauté brille et où la candeur éclôt, ainsi qu'une grande magnificence, se dégage un rire d'enfant. Une « peinture fleurie,

heureuse » qui, comme l'avait remarqué Élie Faure, semble être « celle d'un homme qui n'a pas souffert ». Pourtant, de sa naissance à sa mort, les difficultés, les inquiétudes et les souffrances que connut Renoir furent nombreuses. Si celles-ci n'ont pas obscurci sa palette, qui loin de s'estomper s'est encore affermie et ravivée dans les dernières années, si elles n'ont jamais altéré la gaieté de ses toiles, et si Renoir a, tout au long de sa vie, à travers les peines, les amertumes et les angoisses, et dans les moments les plus difficiles, conservé toute sa candeur et son exaltation – soit qu'il nourrissait en lui une joie de vivre et un don d'émerveillement inaltérables, soit que ce sourire posé sur le monde ait été fabriqué (« Heureuse peinture qui après tout donne encore des illusions et quelquefois de la joie », allégua-t-il à un jeune peintre en 1910) –, ce chantre de la félicité eut, en effet, plus d'une embûche à surmonter durant son existence.

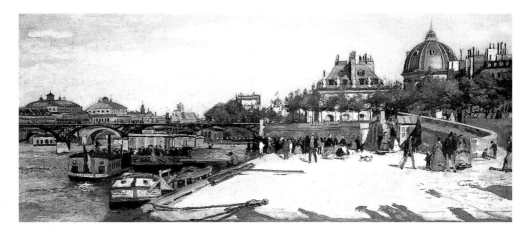

Le Pont des Arts, 1867.

APPRENTISSAGE

Contrairement à Manet, Degas ou Berthe Morisot, qui appartenaient à la haute bourgeoisie, à Monet, Sisley et Pissarro, peu riches mais issus de la petite bourgeoisie, Renoir est né en 1841 d'une couturière et d'un humble tailleur limousins, qui eurent toujours du mal à nourrir leurs sept enfants

(dont deux moururent en bas âge). Une origine modeste dont d'ailleurs il se réjouissait : « Quand je pense que j'aurais pu naître chez les intellectuels ! Il m'aurait fallu des années pour me débarrasser de toutes leurs idées et voir les choses telles qu'elles sont [...]. »

De ses premières années passées dans un pauvre appartement non loin des Tuileries – pour lequel ses parents avaient quitté Limoges, quatre ans après sa naissance, espérant faire à Paris meilleure fortune –, jusqu'à sa relative reconnaissance (qui fit suite à quelque vingt années de réprobations et d'éreintements de la critique) dans les années 1890, le futur grand maître impressionniste, loué et adulé, n'eut souvent pas de quoi acheter ses pinceaux et ses couleurs... Et lorsque la gloire, les honneurs et l'aisance pointèrent enfin leur nez, c'est une grave maladie articulaire, le conduisant bientôt à la paralysie, qui ternit les dernières années de création de cet homme – selon les témoignages de ceux qui le connurent – d'une grande humilité, et qui jamais ne se plaignit.

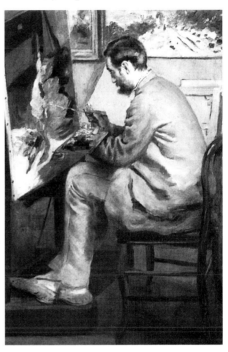

C'est à l'âge de treize ans qu'il entra comme apprenti dans un atelier de peinture sur porcelaine, rue Vieille-du-Temple. Il passa là cinq années à peindre, sur des tasses et des soupières, des bouquets de fleurs, ou à reproduire le profil de Marie-Antoinette, ou encore quelques chefs-d'œuvre de Watteau ou de Boucher. Il coloria ensuite des armoiries, devint peintre d'éventails, puis peintre de stores qu'il devait orner de ces mêmes décors rococo, copiant inlassablement les scènes galantes et les badinages des Lancret, des Fragonard et des Robert, et surtout les Diane et les Vénus voluptueuses de Boucher – peintre auquel il voua toute sa vie une grande admiration et dont toute son œuvre porte l'empreinte. Outre sa vénération pour les maîtres du XVIIIᵉ, c'est à cette époque qu'apparut sans doute la prédilection de Renoir pour la peinture légère et pour un art joyeux et aimable. C'est alors aussi que naquit sa vocation de peintre... Si dès son apprentissage de peintre porcelainier il court au Louvre à l'heure du déjeuner pour y croquer quelque Bacchus et Apollon

Frédéric Bazille, 1867.

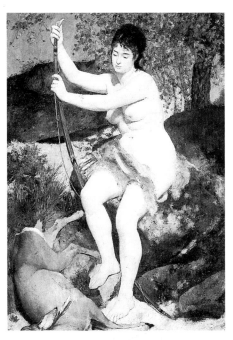

Diane chasseresse, 1867.

antiques et y copier les grands maîtres classiques, et le soir, suit des cours de dessin gratuits, il ne put cependant se consacrer totalement à son art qu'après avoir fait assez d'économies, soit à l'âge de vingt et un ans, en 1862. Il entra alors à l'École des beaux-arts, ainsi que dans l'atelier d'un certain Charles Gleyre – peintre de l'art officiel dont les compositions glacées et les fadeurs n'ont pas laissé de grandes traces – où, par un heureux hasard, s'étaient inscrits les jeunes Bazille, Monet et Sisley... Trois compères avec lesquels Renoir allait bientôt s'engager dans l'aventure impressionniste. Rapidement lassés de l'enseignement académique de leur professeur, qui s'offusquait sans cesse de leurs excès de couleurs et, sans relâche, prônait les vertus de l'antique, Monet, Renoir et leur bande s'échappèrent souvent de l'atelier pour se rendre, avec leurs boîtes de couleurs et leurs chevalets sous le bras, en forêt de Fontainebleau et, à l'instar de Diaz, Corot, Daubigny et des autres peintres de Barbizon qui s'y étaient installés, et dont ils admiraient les paysages aux reflets mouvants et les audaces de couleur, peindre en plein air. De ces premières escapades naquit une profonde amitié entre Renoir et Monet – les deux inséparables qui devaient quelques années plus tard « inventer » la touche impressionniste et, pendant plus de vingt ans, poser leurs chevalets côte à côte pour peindre les mêmes motifs. C'est à la même époque que Renoir rencontra Pissarro ainsi que Cézanne, avec lequel il se lia tout particulièrement et que plus tard il rejoignit souvent à l'Estaque pour peindre les paysages du Midi, qu'il aimait tant. Cézanne, qui n'appréciait pas grand-monde, affirma d'ailleurs un jour que Renoir était, avec Monet, le seul peintre contemporain pour lequel il n'éprouvait pas de mépris !

Tandis qu'aux Beaux-Arts et à l'atelier Gleyre, Renoir, Sisley, Monet et leurs amis continuaient à dessiner d'après l'antique, à composer des scènes historiques et mythologiques et à apprendre tous les canons académiques, après leur journée de travail en forêt de Fontainebleau, ils se retrouvaient

dans une vieille auberge, près de Barbizon, et là, au milieu d'une flopée de peintres, s'exaltaient en parlant de Courbet, de Delacroix et des couleurs, maugréant contre l'Institut et les « peintres officiels » et prenant, contre « l'art en redingote », le parti du plein air, de la nature et de Manet. Ce dernier, refusant d'appliquer les vieilles recettes des Beaux-Arts et préférant à la peinture de scènes historiques celle de la vie moderne, était devenu, depuis le scandale du Salon des refusés où il avait exposé en 1863 le *Déjeuner sur l'herbe*, leur maître à penser...

ENTRE COURBET ET DELACROIX...

Les années qui s'écoulèrent de 1862 à 1869 furent pour Renoir une période de recherches et d'expérimentations. Au cours de ces années il développa un style propre. Bien moins disposé que Monet à dédaigner l'héritage du passé et loin de suivre certains de ses acolytes qui prétendaient

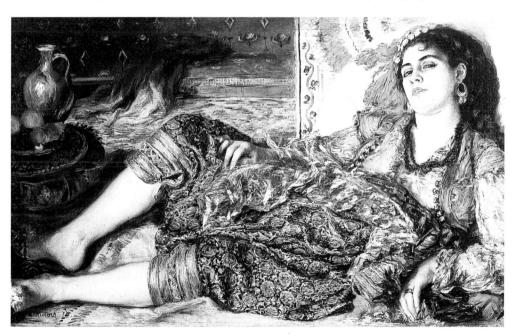

Odalisque (femme d'Alger), 1870.

vouloir mettre le feu au Louvre, où toute sa vie il alla copier et admirer les maîtres anciens, Renoir s'essaya à toutes les techniques et à tous les styles. « Pour ma part, je me suis défendu d'être révolutionnaire. J'ai toujours cru, et je crois toujours, que je ne fais que continuer ce que d'autres avaient fait, et beaucoup mieux, avant moi. [...] C'est au musée qu'on apprend à peindre [...], qu'on prend le goût de la peinture que la nature ne peut pas, seule, vous donner », dira-t-il à la fin de sa vie...

Depuis son *Esmeralda*, la première de ses œuvres à être acceptée au Salon officiel en 1864 (une toile académique qu'il détruisit ensuite, la trouvant trop sombre) jusqu'à ses Odalisques et Algériennes peintes dans le goût orientaliste, « à la Delacroix » – maître dont il tenta, tout au long de sa vie, de reproduire la sensualité somptueuse et chatoyante des coloris –, les toiles de cette époque portent les empreintes les plus diverses. Outre celle de Diaz (l'un des peintres de l'école de Barbizon que Renoir préférait parce que, disait-il, « chez lui, souvent, on sent le champignon, la feuille pourrie et la mousse »...), dans ces œuvres de jeunesse un peu lourdes et maladroites et toutes baignées d'un réalisme rustique – comme la très académique *Diane chasseresse* refusée au Salon de 1867 et peinte au couteau à la manière de Courbet, ou la non moins classique *Baigneuse au griffon* de 1870, saisie au travers de tons froids et argentés et de formes massives sculptées par des ombres sourdes et profondes – ressort très visiblement l'influence de Corot et de Courbet. De même, dans les natures mortes aux fonds noirs et aux teintes assourdies de cette période, on retrouve celle de Fantin-Latour.

Abandonnant la manière lourde et rugueuse des peintres de Barbizon au profit de jeux contrastés d'ombres et de lumières, Renoir, dans d'autres tableaux de cette époque, se rapproche de Manet. Dans sa célèbre *Lise à l'ombrelle*, qui est un portrait de sa jeune maitresse Lise Tréhot daté de 1867, reçue au Salon de 1868, il fut même accusé par un critique de l'avoir plagié ! Ce n'est qu'à la fin des années 1860 que Renoir donne libre cours à son inspiration et laisse son pinceau courir spontanément sur la toile. Alors, comme certaines œuvres l'avaient déjà laissé pressentir, sa touche empâtée devient floue et moins précise ; papillotante et frémissante, elle vibre, frétille et se morcelle ; les formes et les contours, sous les chatoiements des reflets et les oscillations de la lumière, s'embrouillent. Alors naît l'impressionnisme. Avec Monet, Renoir, sur les bords de la Seine, vient de l'inventer...

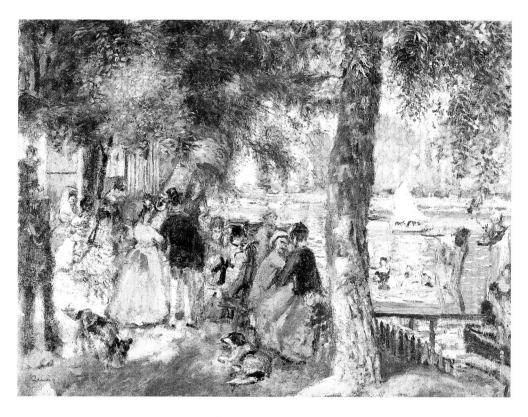

À la Grenouillère, 1869.

CONTRE « L'ART EN REDINGOTE »...

Durant l'été 1869, les deux amis peignirent à la Grenouillère – une guin-
guette populaire bordant la Seine dans les environs de Paris, non loin de
Bougival où Monet venait de s'installer – des scènes de baignade et des par-
ties de canotage. Après avoir découvert à Barbizon le plein air, ils s'initièrent
là aux mouvances infinies des brouillards et du soleil glissant sur l'eau, aux
jeux d'ombres des nuages et aux diaprures de lumière bariolant les flots,
dont ils tentèrent d'attraper chaque oscillation, commençant ici l'analyse
des reflets, des miroitements et du fractionnement de la lumière, qu'ils
allaient poursuivre pendant près de vingt ans sur les rives de Bougival,

d'Argenteuil et de Chatou. Simples pochades barbouillées, esquisses à l'origine destinées à être agrandies et retravaillées en atelier, ces petites scènes de vie quotidienne et paysages croqués sur le vif restèrent – faute d'argent, de toiles et de peinture – à l'état d'ébauches. S'apercevant que ces esquisses, par leur aspect inachevé, possédaient une fraîcheur et une spontanéité qui rendaient parfaitement les chatoiements de la nature, l'évanescence et la fugacité de la lumière, Renoir et Monet décidèrent d'en adopter la technique, révolutionnant ainsi plusieurs siècles de peinture... Outre le sacrilège qu'ils commettaient aux yeux de l'art officiel en représentant des scènes populaires et non des sujets « nobles », ils allaient par là s'attirer les foudres de la critique.

Période d'effervescence, de découvertes, d'expérimentations et d'innovations..., toutes ces années furent aussi pour Renoir (comme pour Monet) bien misérables. Totalement démuni, il fut hébergé durant plusieurs années par Bazille dans ses ateliers parisiens successifs, à Saint-Germain-des-Prés et aux Batignolles. Ses amis racontèrent, plus tard, qu'à l'atelier Gleyre Renoir ramassait les tubes de peinture mal vidés par les autres élèves, qu'il pressait jusqu'à la dernière goutte pour pouvoir peindre... En 1869, dans une lettre qu'il ne put même pas affranchir, il écrivit de Bougival à son ami Bazille : « On ne bouffe pas tous les jours. [...] Je ne fais presque rien parce que je n'ai pas beaucoup de couleurs. » Déjà à l'époque de Fontainebleau – où, n'ayant pas de quoi payer ni le chemin de fer ni la patache, il se rendait à pied, marchant pendant deux jours avec son chevalet sur le dos, ne s'arrêtant que pour dormir dans un pailler ou une écurie –, avant que le peintre Diaz (qu'il avait rencontré par hasard) ne se prît d'engouement pour sa peinture et ne lui offrît un crédit chez son marchand de couleurs, il avait bien failli devoir cesser de peindre... Renoir – qui fut longtemps poursuivi par la misère et qui, jusqu'à son mariage, en 1890, mena une vie de bohème, allant sans le sou d'atelier en atelier – contrairement à Degas, Monet, Pissarro, Caillebotte et les autres, sans cesse refusés (et malgré leurs reproches), tenta toujours de ménager le Salon officiel, sans lequel à l'époque aucun peintre ne pouvait espérer se faire connaître et vivre. « Il y a dans Paris à peine quinze amateurs capables d'aimer un peintre sans le Salon », dira-t-il plus tard. Continuant à envoyer des toiles au Salon des officiels après que furent instituées les expositions impressionnistes – dont la

première, qui provoqua un célèbre tollé, eut lieu en 1874, et la dernière, à laquelle il ne participa pas, en 1886 –, Renoir ne figura pas à chacune des manifestations du groupe. Conscient qu'avec les rires et les railleries qu'elles suscitaient il ne pourrait récolter de commandes, il ne s'associa qu'à quatre des huit expositions impressionnistes, et fut dès lors considéré par certains membres du groupe comme un renégat...

Alors qu'il tirait le diable par la queue et que bien souvent il n'avait pour seul gagne-pain que de modestes commandes de peintures d'enseignes ou de décorations de cafés, chacun des coups que lui portait la critique, détruisant en quelques traits de plume toute bienveillance chez le public, lui était fatal, comme à ses amis... Tour à tour traités de « barbouilleurs », d'« aliénés », de « malfaiteurs » ou même de « terroristes » ! (« Quant aux Renoir, aux Pissarro, aux Sisley, ce sont de véritables malfaiteurs qui ont intoxiqué les jeunes artistes », proférera du haut de sa chaire académique le peintre Gérôme, en 1897.) Accusés de peindre des « ordures » aux odeurs de « flétrissures » (Gérôme *sic*), « gribouillages » et autres « atrocités à l'huile », les impressionnistes ne pouvaient sortir indemnes de ces attaques. Lors de la deuxième exposition des Indépendants, en 1876, on put lire notamment, dans les pages du *Figaro*, paraphé du nom d'Albert Wolff (l'une des plumes les plus venimeuses de l'époque) : « Un nouveau désastre [...] s'abat sur le quartier de l'Opéra [...]. On vient d'ouvrir chez Durand-Ruel une exposition qu'on dit être de peinture [...]. Le passant inoffensif entre, et à ses yeux épouvantés s'offre un spectacle cruel. Cinq ou six aliénés [...] se sont donné rendez-vous [...]. Ces soi-disant artistes [...] prennent des toiles, de la couleur et des brosses, jettent au hasard quelques tons et signent le tout [...]. Effroyable spectacle de... », etc. Renoir, un peu plus responsable que les autres de ce flot de moqueries et de blâmes lancés par la critique réactionnaire (celle inféodée à l'Institut), qui pendant des années s'en donna à cœur joie, puisque c'est lui qui avait incité ses amis à monter leur première exposition et surtout, dès 1875, à organiser des ventes publiques afin de se faire connaître, reçut lui aussi sa part d'anathèmes et de calomnies. Ainsi, lorsqu'en 1876 il présenta à la seconde exposition du groupe *Torse, effet de soleil* et *La Balançoire*, on ne vit rien de moins, dans ces corps éclaboussés d'un enchevêtrement d'ombres et de reflets, qu'un tas de « taches de graisse », qu'« un amas de chairs en décomposition avec des taches vertes violacées dénotant

l'état d'un cadavre en putréfaction »... Et dix ans plus tard, lors de la première exposition impressionniste aux États-Unis, le *Sun* apprenait à ses lecteurs que Renoir était un « élève dégénéré et avili » de Gleyre !

De même que Zola, qui pendant quelques années défendit ces peintres (qu'il qualifiait d'« actualistes ») parce qu'ils représentaient la vie moderne, un seul marchand, Paul Durand-Ruel – suivi plus tard par Théodore Duret puis par Ambroise Vollard, ainsi que par quelques collectionneurs – fut assez fou pour soutenir, dès le début des années 1870, ces jeunes rapins relégués aux « dépotoirs » des Salons officiels. Bientôt surnommé le « saint Vincent de Paul des impressionnistes », il fut pour Renoir un ami, et, malgré ses mauvaises affaires (en 1878, on pouvait s'offrir un Renoir à cinquante francs !), bien souvent lui permit de s'en sortir. « Sans lui nous n'aurions pas survécu », dira plus tard le peintre à l'un de ses fils...

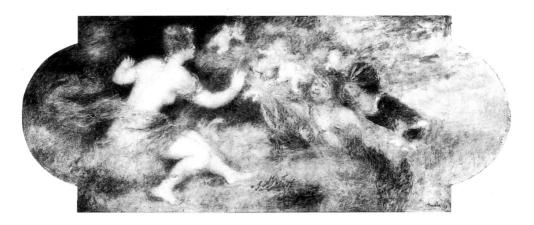

Scène de Tannhäuser, troisième acte, 1879.

SCINTILLEMENTS ET CACOPHONIES DE LUMIÈRE

Habitué aux peintures léchées, lisses et lustrées, le public ne pouvait se mettre à aimer du jour au lendemain l'aspect flou, grenu et « non fini » des toiles impressionnistes, où, n'étant plus que scintillements, cacophonies de couleurs et reflets irisés, les contours sous les taches disparaissent. Nappés

d'un embrouillement de petites touches hachées saupoudrant la toile visant à rendre les étincellements de la lumière, les tableaux que Renoir et Monet peignirent ensemble, entre 1870 et 1874 à Argenteuil, sont parfois d'une ressemblance troublante. Au point que lorsque, quarante ans plus tard, l'une de ces toiles se retrouvera chez Paul Durand-Ruel, ni l'un ni l'autre ne pourront en identifier l'auteur ! Déjà pourtant, la facture délicate, légère, tendre et frémissante de Renoir se distingue de la touche plus vibrante, heurtée et nerveuse, de Monet.

Peinture de sensations, l'impressionnisme devait parfaitement convenir à la sensualité joyeuse et voluptueuse du pinceau de Renoir qui semble, dans chacune des toiles de cette époque, s'être délecté à faire danser et virevolter les couleurs sur sa toile pour rendre l'inconstance et les éclats fugaces de la nature... Une robe de gaze blanche où le soleil, mêlé d'azur, dépose quelques coruscations mauves et de mouvantes ombres violâtres ; le flot d'or d'une chevelure glissant en luisants reflets le long de gorges cristallines ; des visages d'enfants éclaboussés de soleil, tout « brouillés de poudroiements d'or ». Ici, les blondeurs irisées d'une nudité caressée par de fugitives lueurs ; là, le flou des satins, le scintillement des tules et des mousselines ; là encore, ces silhouettes toutes miroitantes de lumière et pailletées d'ombres, où le soleil à travers des feuillages ruisselle en pluies dorées : des corps se dissolvant sous les jaspures et les chatoiements incandescents... Perlée d'une multitude de petites touches tourbillonnantes, l'eau, ici, trépide ; là, poudrée et diamantée de soleil, elle s'illumine ; là-bas, emmaillotée de brumes, elle se trouble... Ici ou là, faisant frémir l'herbe et les broussailles, ondoyant au rythme du jeu fluide de la lumière, son pinceau, dans un frissonnement de couleurs, sur un ciel émaillé de vapeurs chamarrées, attrape toutes les vibrations des ombres et fait miroiter mille reflets. Ailleurs, dans un bal de guinguette à Montmartre, au *Moulin de la Galette*, ce sont des rires et le bruissement des jupes tourbillonnantes qu'il fixe, tandis que, tout enveloppés de la gaieté du soleil,

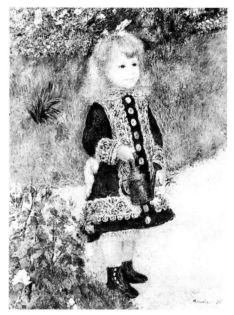

L'Enfant à l'arrosoir, 1876.

déployée en touches papillotantes, une *Partie de bateau à Chatou* et un *Déjeuner de canotiers* deviennent de véritables carnavals de lumière. « Épris, comme Turner, des mirages de la lumière, de ces vapeurs d'or qui pétillent, en tremblant... » (J.-K. Huysmans), pendant quelque quinze années, Renoir, dans ses paysages de faubourgs, de bords de Seine et de falaises normandes, dans ses scènes d'intimité, dans ses portraits et dans ses natures mortes aux couleurs étincelantes, les déclina sur le mode impressionniste.

TOUTE DE RIGUEUR ET D'AUSTÉRITÉ : LA « PÉRIODE AIGRE »

De cette peinture brumeuse et vaporeuse qu'il qualifiera plus tard de « romantique », cette peinture enchevêtrée d'effets de lumière où la figure dans l'atmosphère vibrante, éclaboussée de scintillements, se noie, Renoir se détacha ensuite, entrant alors dans une phase de crise et de remise en cause stylistique qui dura près de dix ans, s'égrenant de 1881 à 1888. Rejetant tous les principes de l'impressionnisme, Renoir développa durant cette période dite « aigre » un style sec et austère. Non plus émaillée d'un semis de petites touches hachées et pétillantes, la surface picturale devient lisse et la couleur fondue, fine et luisante, ni grumeleuse ni empâtée, s'étale en motifs réguliers soigneusement dessinés. Loin des flottements troubles et indécis de l'impressionnisme, le dessin linéaire et compact découpe avec une précision minutieuse des formes qui prennent un aspect sculptural. Point d'orgue de cette période, les *Baigneuses* de 1887 – dont les corps lourds et massifs, et non plus tremblants, sous les tachetures d'ombres et les oscillations lumineuses semblent de marbre – illustrent parfaitement l'épure et la froideur presque académique que Renoir adopta alors : le trait se fait minutieux, le modelé s'épaissit, la palette s'assombrit, devenant presque acide, les ombres disparaissent, et la ligne, impeccable, revêt une rigueur toute néoclassique. « ... Il a choisi de travailler sur la ligne, ses figures ne sont que des entités séparées, détachées les unes des autres sans aucun rapport avec la couleur, le résultat est incompréhensible », déplorait Pissarro en 1887. Loin d'être du goût de tous ses amis, cette peinture à l'élégance tout « ingresque » et à la pureté très « raphaélique », où, d'un simple cerne, sur des corps un peu hiératiques sont

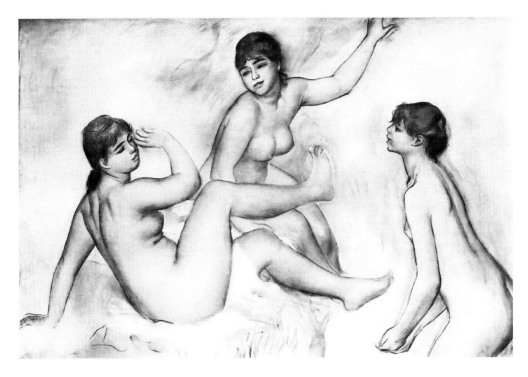

Trois Baigneuses, 1882-1885.

dessinés la courbe d'un bras et d'une hanche ou le fléchissement d'une jambe, correspondit pour Renoir à une époque difficile et laborieuse de recherches et de tâtonnements. « Pataugeant » – selon son propre terme – multipliant dessins, études et croquis, et trouvant mauvais tout ce qu'il faisait (au point qu'il refusa d'exposer en 1889 !), Renoir chercha alors d'autres solutions que celles consécutives à un art qui, se contentant des dehors de l'ébauche, de l'éphémère et des effets momentanés, ne le satisfaisait plus. « Vers 1883, avouera-t-il plus tard, il s'était fait comme une cassure dans mon œuvre. J'étais allé au bout de l'impressionnisme, j'arrivais à cette constatation que je ne savais ni peindre ni dessiner. En un mot, j'étais dans une impasse. » Lassé de l'inconstance d'une touche enrubannée de reflets volatilisant les figures, ainsi que des subtilités irisées de l'impressionnisme, qu'il alla jusqu'à renier (« La division des tons, la juxtaposition des couleurs pures, fichaises que tout cela ! », lança-t-il un jour, se défendant d'en appliquer

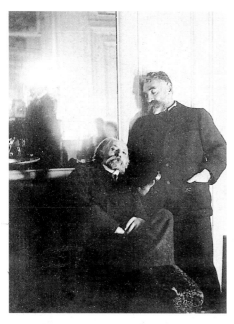

Degas,
Photographie
de Renoir et
Mallarmé,
1895.

les recettes), Renoir voulut alors retrouver « la simplicité et la grandeur » des peintres de Pompéi et des grands maîtres renaissants. Pour les étudier, s'exercer au dessin, à la composition, au modelé et à tout ce que l'impressionnisme, en faisant primer la lumière, avait sacrifié, après un séjour à Alger où l'avait conduit son admiration pour Delacroix, il partit en Italie. C'est à cette époque que son dessin se raidit et devint plus austère.

Tour à tour satisfait ou découragé (« J'efface [et] j'efface encore [...] j'en suis encore aux pâtés... et j'ai quarante ans »), accumulant les ébauches inachevées et détruisant de nombreuses toiles, c'est aussi à cette époque qu'il prit ses distances avec le groupe impressionniste – qui allait d'ailleurs bientôt éclater. Au café Guerbois et à la Nouvelle Athènes – cabarets des Batignolles, devenus de véritables hauts lieux de l'impressionnisme, où autour de Manet se réunissaient Pissarro, Sisley, Monet, Degas, Cézanne et tous ceux qui s'étaient ralliés au groupe, mais aussi Zola, Courbet, Fantin-Latour, Théophile Gautier, Villiers de l'Isle-Adam et bien d'autres pourfendeurs de l'académisme pompier – les apparitions de Renoir se firent de plus en plus rares. Lui pour qui l'art devait se passer de commentaires, prenant une autre direction, se lassa de ces cénacles et de ces discussions endiablées. « J'ai dû [...] lâcher des amis délicieux [...] qui parlaient d'art avec trop d'éloquence. J'ai toujours eu en horreur ces sortes de bavardages [...], expliqua-t-il un jour. Les théories ne font pas faire de bons tableaux. Elles ne servent le plus souvent qu'à masquer l'insuffisance des moyens d'expression... » Il n'avait jamais beaucoup aimé les doctrines et l'art qui pense (« Pas trop de littérature, pas trop de figures qui pensent, aimait-il à proférer. Mes modèles à moi ne pensent pas [...]. Ce qui se passe dans ma tête ne m'intéresse pas, je veux toucher [...] voir ! »). À l'automne de sa vie il s'en expliqua clairement en ces termes : « Ne me demandez pas si ma peinture doit être objective ou subjective, je vous avouerais que je m'en fous [...] les fins de la peinture [...] les raisons qui me font mettre du rouge ou du bleu à tel ou tel endroit [...]. Aujourd'hui on veut

tout expliquer. Mais si on pouvait expliquer un tableau, ce ne serait plus de l'art. [...] [L'art] doit être indescriptible et inimitable... L'œuvre doit vous saisir, vous envelopper, vous emporter. »

ENTRE LES GUINGUETTES ET LES SALONS MONDAINS...

Grâce à la rencontre d'une dame influente dans les milieux esthètes et fortunés de la bourgeoisie et de l'aristocratie, la célèbre madame Charpentier, mais probablement aussi un peu grâce à la gaieté séduisante et gracieuse de sa peinture, Renoir sortit plus vite du reniement du public et de la critique que ses compagnons, et vit, durant les années 1880, ses difficultés financières s'amoindrir. Épouse d'un riche éditeur, qu'il avait rencontrée au cours d'une vente aux enchères de tableaux impressionnistes en 1875, elle l'introduisit dans « le monde » et devint bientôt sa protectrice. C'est dans son salon, où l'on pouvait croiser Gambetta, Clemenceau, Tourgueniev, Flaubert, Proust, Edmond de Goncourt, Robert de Montesquiou, Guy de Maupassant..., des

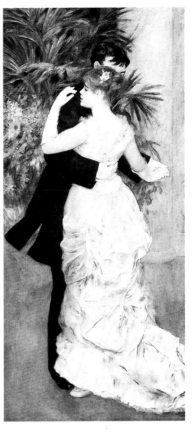

La Danse dans la ville, 1883.

députés, des diplomates, des critiques, et le Tout-Paris de la troisième République, que Renoir rencontra Alphonse Daudet et Mallarmé, dont il devint l'ami, ainsi que la plupart de ses commanditaires et de ses mécènes – les Bérard, les Ephrusi, les Germain, les Cahen d'Anvers, etc. –, avec lesquels, souvent, il noua des liens d'amitié, et qui, dès la fin des années 1870, lui firent régulièrement des commandes de portraits. C'est en 1879 que la réputation de Renoir comme portraitiste se constitua. À cette date, il exposa au Salon son élégant *Portrait de madame Charpentier avec ses enfants*, qui reçut les plus grands éloges et marqua ainsi son premier succès. Un succès très mondain dont allait être gratifié un tableau qu'il ne considérait sans doute pas comme son chef-d'œuvre. Ceci ne tarda pas à l'agacer car lorsque, par la suite, d'aucuns se mettaient de nouveau à en louer le

raffinement délicat, la somptuosité des couleurs, etc., Renoir, dit-on, s'exclamait : « Mettez-le au Louvre et qu'on n'en parle plus ! »

Si l'art du portrait exigeait de se conformer à une beauté aimable et à une élégance conventionnelle un peu précieuse, Renoir – qui, déjà en pleine période impressionniste, avait montré un attachement particulier à la figure davantage qu'à la recherche des effets lumineux (« Je suis peintre de figure », écrivait-il en 1884 à Monet) – se délecta à peindre les femmes en grande toilette, les mousselines et les crinolines des coquettes, les décolletés parés de perles et les visages poudrés...

Séjournant tour à tour en Normandie, dans le château de Wargemont, chez Paul Bérard, au manoir de Benerville chez les Gallimard, chez les Charpentier, ou encore chez sa grande amie Berthe Morisot, avec laquelle il aimait peindre et dont il fréquentait le salon, Renoir aurait pu, alors, entreprendre une carrière de « portraitiste mondain ». Bien qu'il fréquentât les cercles huppés et, qu'afin de vivre, il croquât de nombreux portraits de commande – ce qui lui valut d'ailleurs quelques remarques acerbes de Degas, qui ne perdait jamais l'occasion de dire une rosserie –, c'est pourtant aux guinguettes de Bougival et de Chatou, au restaurant du père Fournaise et aux gargotes des Batignolles, aux caboulots de Montmartre où, depuis le début des années 1870, il résidait, que ce peintre modeste, sans façons ni manières, resta toujours fidèle. Et si, dans certains portraits tels *L'Après-midi des enfants à Wargemont* (1884), *Les Demoiselles Cahen d'Anvers* (1881) ou *Mademoiselle Grimpel au ruban bleu* (1880), son pinceau revêt une préciosité et un apprêt un peu maniérés, il laisse aller sa verve dans des scènes populaires (*Le Bal à Bougival*, 1882-1883) où perce l'enjouement gaillard et folâtre de son inspiration.

LA GLOIRE À PETITS PAS

Grâce à ses commandes de portraits, qui venaient bien utilement compléter les mauvaises ventes de Durand-Ruel, Renoir acquit dans les années 1880 une relative sécurité matérielle. Son œuvre, cependant, ne commença à attirer la faveur du public qu'à partir de 1890. Même si la présentation du *Portrait de madame Charpentier* au salon de 1879 avait suscité les éloges de

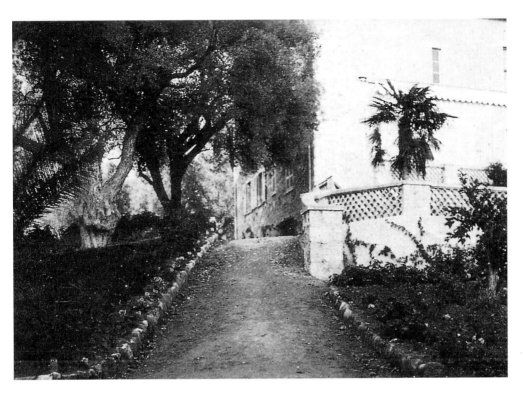

La maison de Renoir « Les Collettes », Cagnes-sur-Mer, janvier 1910.

quelques critiques qui saluèrent la « grâce vive et souriante » et la palette enchanteresse du peintre, Renoir, de même que ses compagnons, était resté la risée des plumes les plus aiguisées. C'est étrangement le tableau peut-être le plus rigide et le plus austère de Renoir, son œuvre la moins représentative de sa veine joyeuse et radieuse – *Les Baigneuses*, version 1886 – qui déclencha le premier pas vers la reconnaissance... À partir de cette date se manifesta un intérêt croissant du public et des milieux artistiques parisiens, qui s'affirma pleinement en 1892 lors de la vaste rétrospective qui fut consacrée à Renoir à la galerie Durand-Ruel. Près de dix ans après celle de Manet, elle remporta un très grand succès. Ce fut pour Renoir le début de la consécration et de la gloire. Alors que l'État, la même année, acquit l'une de ses toiles, *Les Jeunes Filles au piano*, en 1894, malgré les vitupérations des Cabanel, Gérôme et autres pompiers – « Pour que l'État ait accepté de pareilles ordures, il faut

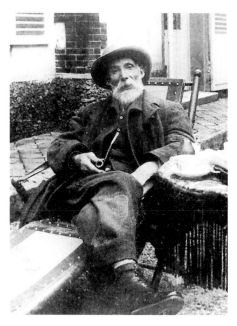

Anonyme, photographie de Renoir à Fontainebleau, 1901.

une bien grande flétrissure morale », proféra Gérôme... – certaines de ses toiles accompagnées de quelques Monet, Cézanne et Pissarro, entrèrent, grâce au legs du peintre et collectionneur Caillebotte, au musée du Luxembourg. Et, en 1914, il eut le plaisir de voir trois de ses tableaux orner les cimaises du Louvre... – insigne privilège qui lui était accordé par dérogation puisque le règlement exigeait normalement que le peintre fût mort depuis dix ans... Après New York (où depuis 1886 Durand-Ruel organisait régulièrement des ventes et des expositions d'œuvres impressionnistes), Berlin et Bruxelles, il exposa en 1900 à la Centennale (la grande rétrospective, présentée dans le cadre de l'Exposition universelle, sur cent ans de peinture française), en 1905 à Londres, à Venise en 1910, à Saint-Pétersbourg en 1912... En 1904, une salle lui est consacrée au Salon d'automne dont, l'année suivante, il sera nommé président d'honneur... Après l'avoir refusée en 1890, il est décoré de la croix de la Légion d'honneur l'année de la Centennale, et, tandis qu'en 1907 le Metropolitan Museum of Art de New York fait l'acquisition du très convoité *Portrait de madame Charpentier avec ses enfants*, un autre tableau fameux de *Madame Charpentier* entre au Louvre l'année de sa mort, en 1919.

La gloire que connut Renoir – celui qu'Apollinaire, dans une chronique de 1912, désigne comme « le plus grand peintre de ce temps et l'un des plus grands peintres de tous les temps » – fut ainsi presque égale au reniement et aux injures dont il avait été l'objet. Elle accompagna des années paisibles, heureuses et laborieuses, de vie familiale et d'ardente création, écoulées entre Montmartre, un village dans l'Aube (Essoyes) dont était originaire l'épouse du peintre, et le Midi. Là, Renoir séjourna régulièrement, à la demande de ses médecins, dès 1888, et, à partir de 1897, ayant acheté le domaine des Collettes, maison juchée sur les hauteurs de Cagnes, y passa les trois quarts de son temps, coulant des jours heureux. Un bonheur qui ne fut troublé que par les grandes souffrances que la maladie, qui le conduira à l'infirmité, lui fit endurer.

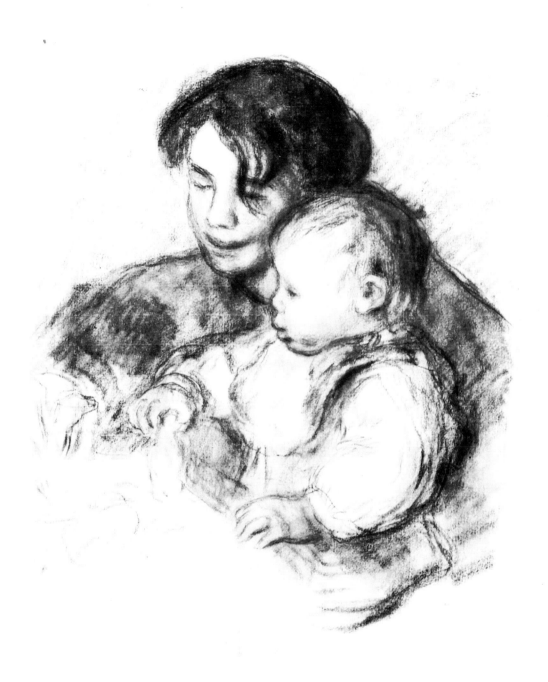

Gabrielle et Jean, vers 1895.

PLÉNITUDE

Frappé de ses premières crises de névralgies et de rhumatismes articulaires dès 1888, Renoir fut bientôt atteint d'une paralysie faciale partielle et, sa santé déclinant de plus en plus à partir de 1902, il fut condamné en 1912 à la chaise roulante ! Alors que ses mains complètement déformées par l'arthrite s'atrophièrent un peu plus chaque année – les phalanges raidies et recroquevillées au point qu'il devait les envelopper de bandes de tissu pour pouvoir y glisser (et non pas y attacher, comme une photographie l'a longtemps fait croire) son pinceau sans trop souffrir –, Renoir jamais ne cessa de peindre. Et comme pour conjurer son destin, assisté d'un élève de Maillol, qui modelait d'après ses dessins et ses directives, il se lança en 1913 dans la sculpture, dont il approchait de plus en plus dans sa peinture les volumes pansus et les formes denses et massives. Travailleur infatigable, plein d'ardeur et de ferveur, qui toute sa vie fut en quête (« Je crois que je commence à y comprendre quelque chose », dira-t-il devant l'une de ses toiles à la veille de sa mort), peignant, inlassable, tout au long du jour, de l'aube à la tombée de la nuit (selon les témoignages de ses proches), sa production, loin de tarir durant les trente dernières années de son existence, fut considérable. Outre d'innombrables *Odes aux fleurs*, aux couleurs de garance, d'émeraude et de pourpre cramoisi, mêlant les teintes les plus hardies, des paysages de garrigue et des étendues marines – vues ouatées et argentées qui ne sont souvent plus que des décors de lumière où les figures viennent se fondre –, Renoir peignit alors presque uniquement des femmes et des enfants.

PEAUX NACRÉES ET CHATOIEMENTS VELOUTÉS...

Peintre « voué aux femmes », disait Paul Valéry... Celles-ci ne sont plus alors ni les cocottes pimpantes et joyeuses des guinguettes, ni les élégantes Parisiennes et les coquettes de salons aux joues blanchies de poudre et toutes parées de perles, mais des mères berçant et cajolant leurs bébés ou des nudités alanguies qui prennent, dans des paysages radieux de pastorales et de fêtes champêtres, des airs de nymphes et de divinités tout intemporelles. De l'œuvre de ces trente dernières années, période d'achèvement

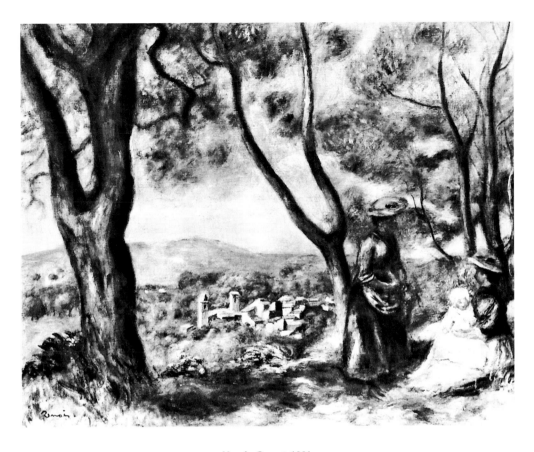

Vue du Cannet, 1901.

et d'épanouissement de son art, émane une atmosphère rayonnante de plé-
nitude et de sérénité. Sur ses tableaux, Renoir répand une joie tendre et
douce et, de sa palette ensoleillée de couleurs, fait jaillir des rires, des sou-
rires et des fleurs, des bambins devenus chérubins et des femmes devenues
déesses. Bouilles poupines aux cheveux ébouriffés dorés de lumière ou bien
retombant sagement sur un col de dentelle ; enfants riant sous leurs boucles
emmêlées, courant sur la plage, ou feuilletant un livre d'images ; mère enlaçant
son enfant endormi d'un regard attendri ; Baigneuses langoureuses aux
chairs incandescentes... Dessinant dans un tendre ravissement les arabesques
pulpeuses de ses nus étalés ou les bras potelés et les joues cramoisies des

poupons, le pinceau de Renoir fixe sur leur visage la même grâce et la même candeur – cette ingénuité qui donne à chacun de ses personnages un air si ressemblant, et qui annule chez ses femmes dénudées, toujours baissant ou détournant les yeux pudiquement, toute indécence, si différentes en cela de celles, lascives et aguicheuses, des Gervex, Toulouse-Lautrec et autres Bouguereau de l'époque... Femmes ou enfants : sur leur visage il imprime l'innocence, la pureté et la grâce ; sur leur corps, il fait alors vibrer et éclater les couleurs. Cette « satanée couleur » à laquelle Gleyre, déjà, lui avait reproché de succomber, Renoir la laisse alors épandre tous ses feux et, dès 1900, faisant mourir les tons froids et acides de la période aigre, s'embraser et gonfler les formes jusqu'à atteindre dans ses dernières œuvres – où les rouges, les or, les bistre et les roses suaves explosent, flamboient et crépitent – à une somptuosité diaprée d'une luminosité presque vénitienne. Modelées par des transparences de teintes pourpres et dorées, ses Odalisques, ses Nymphes et ses Baigneuses endormies prennent l'aspect de statues toutes saturées d'or. De même que, amoureux de la plasticité sculpturale des corps, il avait rejeté la touche heurtée, dévorant la forme, de l'impressionnisme – dont il ne gardait que la palette étincelante –, Renoir, parce qu'il était épris de rayonnement et de lumière, rompit alors avec la sécheresse dépouillée et la rigidité de l'époque aigre. Mêlant au scintillement des couleurs un modelé voluptueux, par des irisations de tons non plus morcelés mais délicatement fondus dans une luminosité cristalline, une douce et délicate incandescence, il peint, dès l'époque des Collettes, des rondeurs soyeuses et ambrées, des courbes opulentes et des chairs moelleuses et dorées que l'atmosphère lumineuse ne brise plus mais enveloppe et caresse. Ondoyant et flottant le long de ces formes sinueuses, sa touche plus souple, plus grasseyante et plus fluide, s'étale, nappant la toile d'une robe chatoyante veloutée et lui donnant cet aspect nacré et satiné si caractéristique des peintures de cette période. Une texture duveteuse et savoureuse presque aussi lisse que l'émail, dont même les sanguines et les pastels exécutés par Renoir à cette époque semblent être enrobés, bien différente en cela des crépissures de Cézanne, des empâtements de Van Gogh et de la facture hachée des pointillistes alors en vogue... Renoir, qui aimait à toucher et à caresser la surface des tableaux (« Moi j'aime les tableaux qui donnent envie de me balader dedans, lorsque c'est un paysage, ou bien de passer ma

main sur un téton ou sur un dos, si c'est une figure de femme [...]. J'aime la peinture grasse, onctueuse, lisse autant que possible [...]. J'aime peloter un tableau [...] passer ma main dessus »), alléguant que son souci avait « toujours été de peindre des êtres tels de beaux fruits », parvint à la fin de sa vie à une peinture tellement sensuelle que les corps semblent parfois presque vivants... Notant les « myriades d'infimes nuances » pailletant les chairs, de sa touche tendre et voluptueuse il fait vibrer et palpiter les corps et, par des jeux subtils de transparences et de reflets translucides prêtant aux formes l'apparence de la nacre, fait sentir les frissonnements de la peau, briller de tendres carnations rosées des teints de porcelaine, et scintiller le velouté des chairs – ces chairs auxquelles il donna une saveur si précieuse. Ses « tons légers, frémissants », comme le remarqua le poète Émile Verhaeren, « font sentir la pulpe, la porosité, qui caressent les bras, le cou, la nuque, les épaules... », et ses formes, sous leur voile de moire, frémissent.

Pulpeuse, moelleuse et délicatement nacrée, cette peinture fut sa dernière manière de rendre hommage à la beauté.

Car soixante ans durant, Renoir n'avait cherché qu'une chose : capturer cet « état de grâce venant de la contemplation de la plus belle des créations de Dieu, le corps humain ». Non seulement il y était parvenu, mais il avait aussi réussi à faire jaillir des plus petits objets du quotidien – un simple fruit, une fleur, des boucles rousses... – toutes les saveurs, tous les parfums, tous les délices que cachent sous leur écorce les choses dont il rendit si bien l'éclat.

Géraniums et chats, 1881.

Jules le Cœur et ses chiens se promenant en forêt de Fontainebleau, 1866

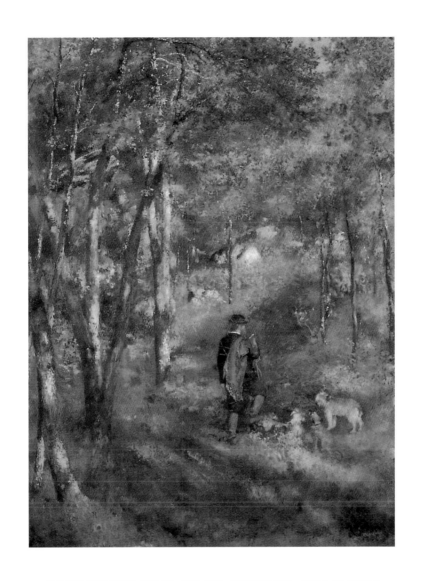

ŒUVRES DE JEUNESSE

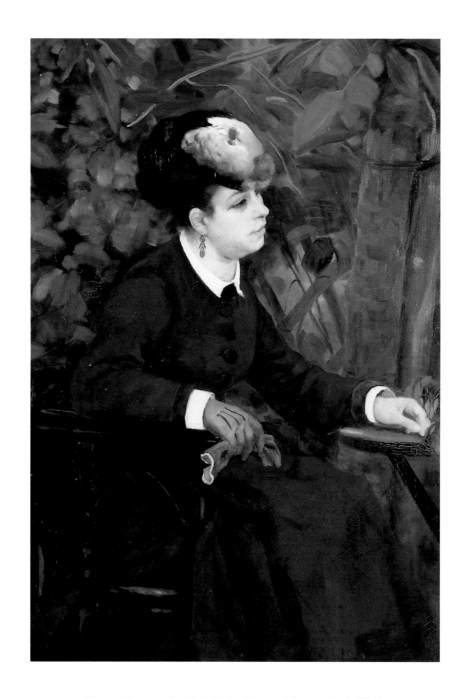

Femme dans un jardin (dit La Femme à la mouette), 1868.

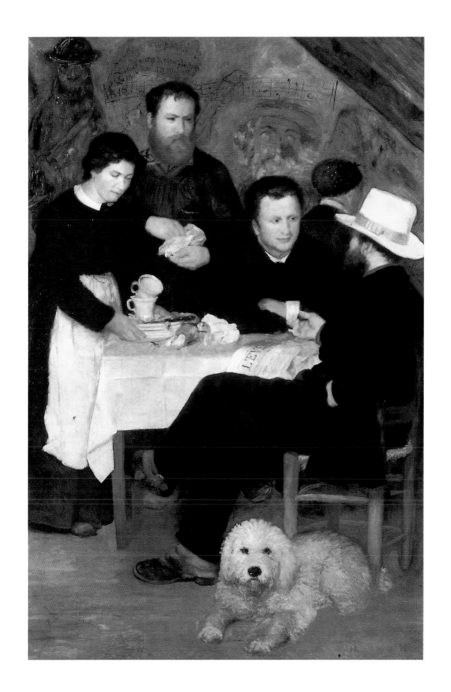

Le Cabaret de la mère Antony, 1866.

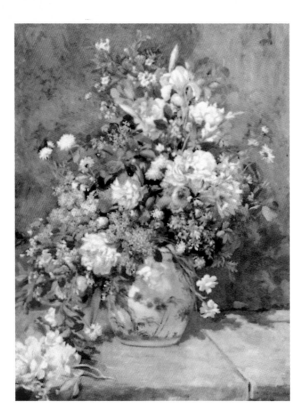

Bouquet printanier, 1866.

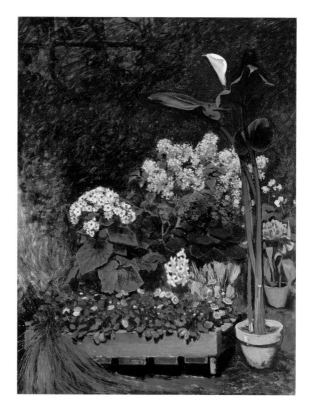

Nature morte, 1864.

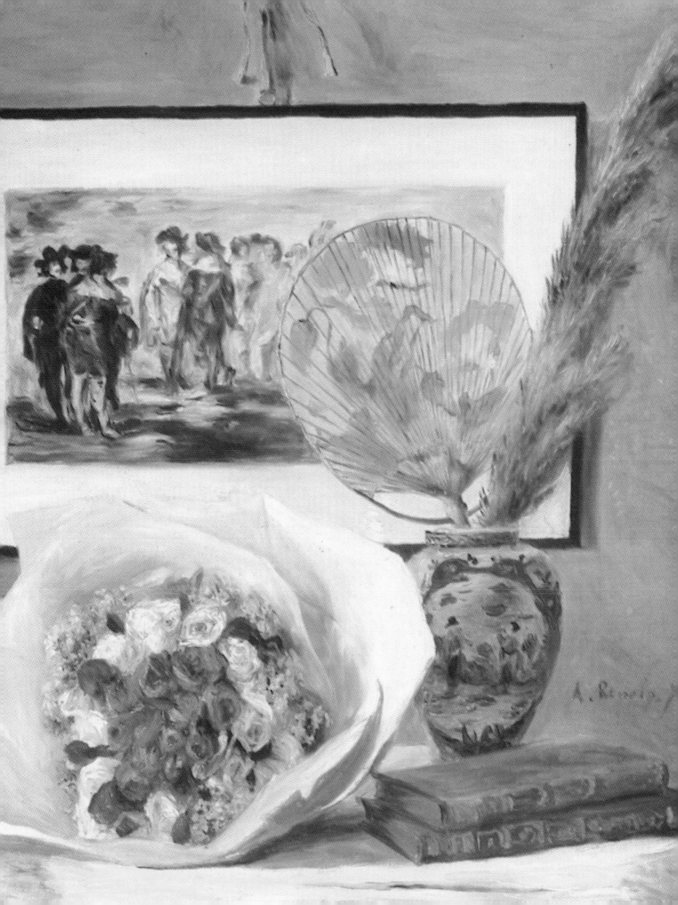

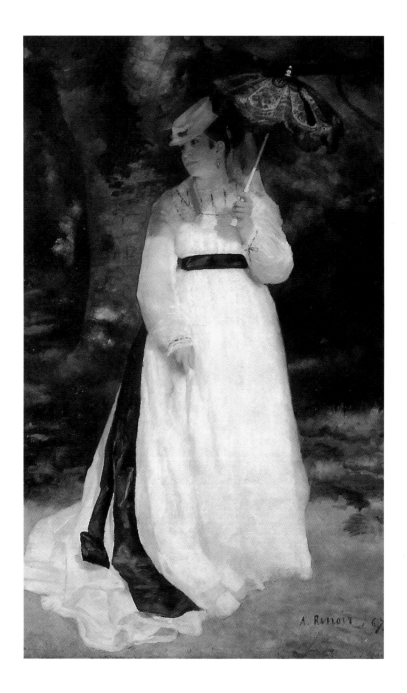

Lise à l'ombrelle, 1867.

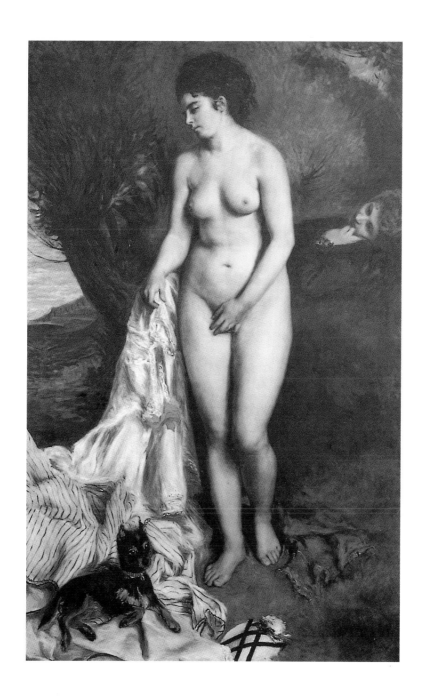

Baigneuse au griffon, 1870.

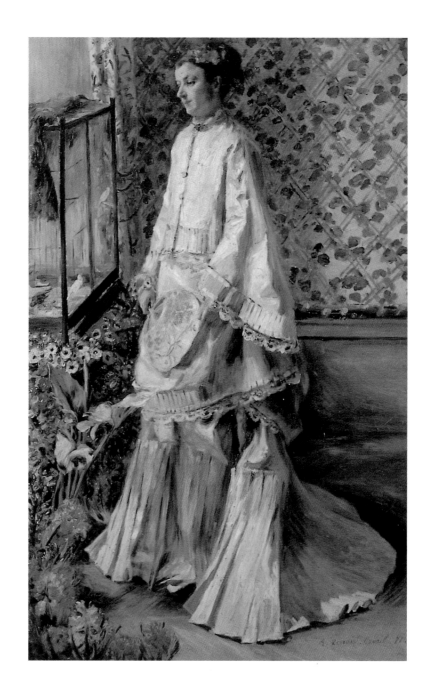

Portrait de Rapha, 1871.

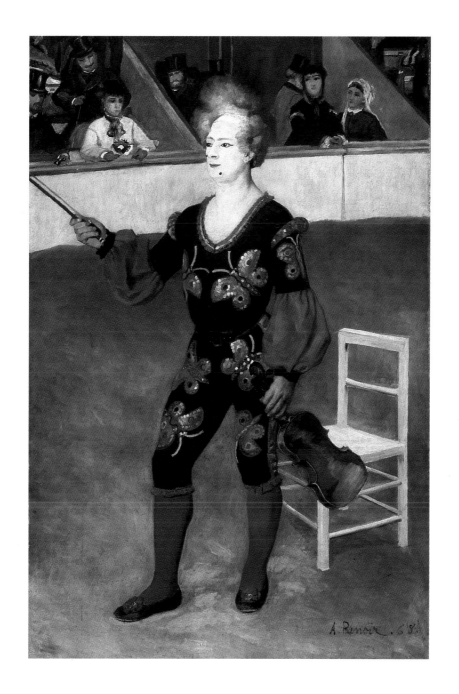

Le Clown au cirque, 1868.

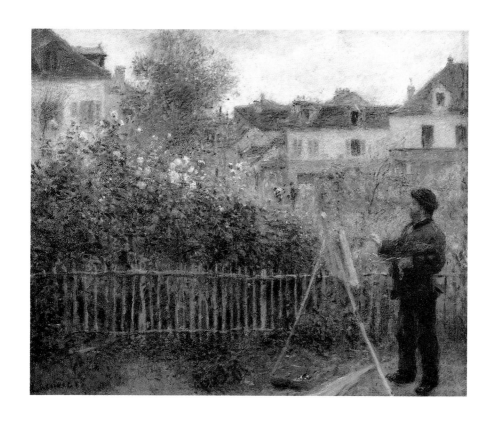

L'IMPRESSIONNISME

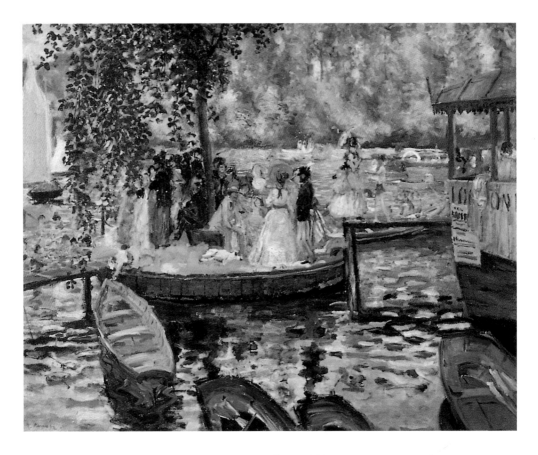

La Grenouillère, 1869.

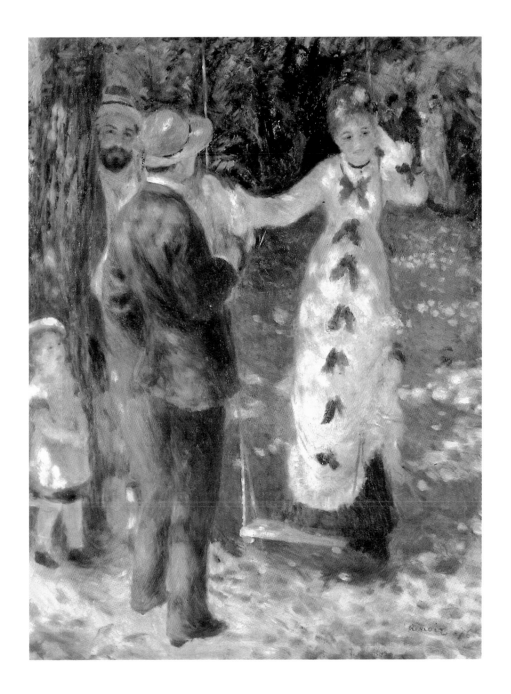

La Balançoire, 1876.

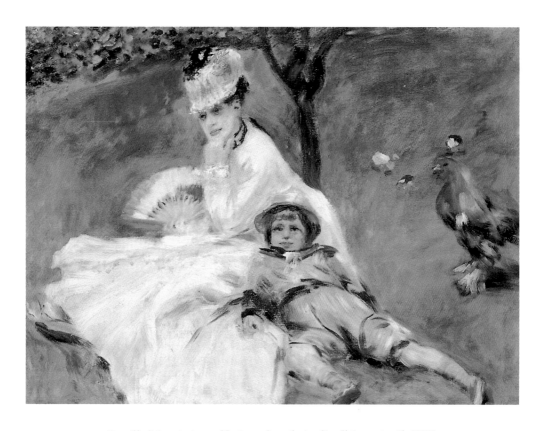

Camille Monet et son fils Jean dans le jardin d'Argenteuil, 1874.

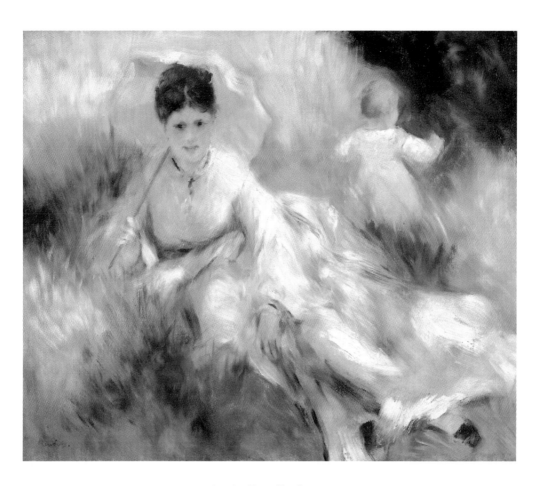

Femme à l'ombrelle et l'enfant, 1874-1876.

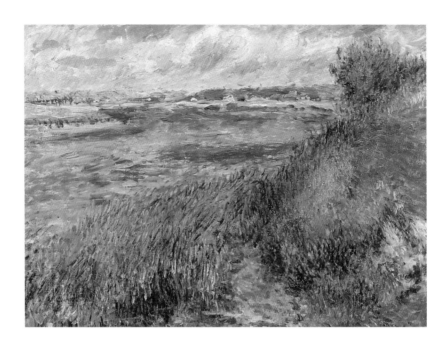

Bords de Seine à Champrosay, 1876.

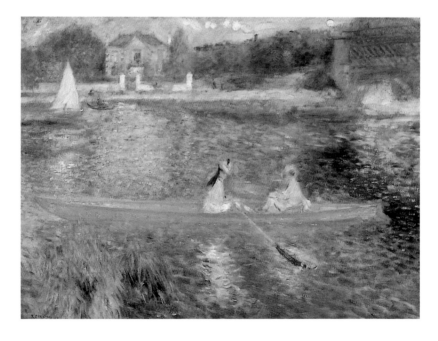

La Seine à Asnières (dit La Yole), 1879.

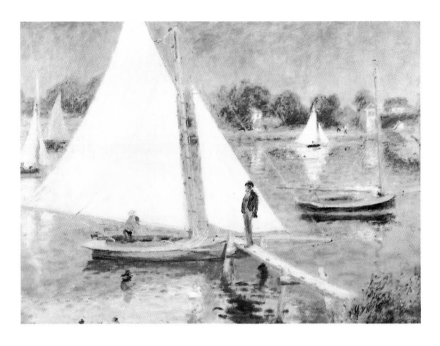

La Seine à Argenteuil, 1874.

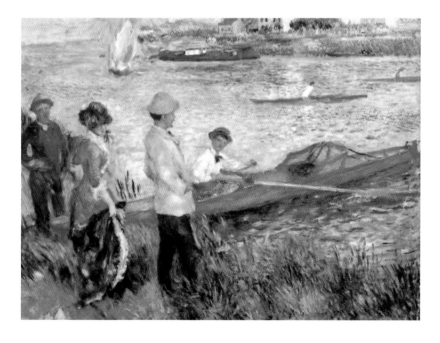

Les Canotiers à Chatou, 1879.

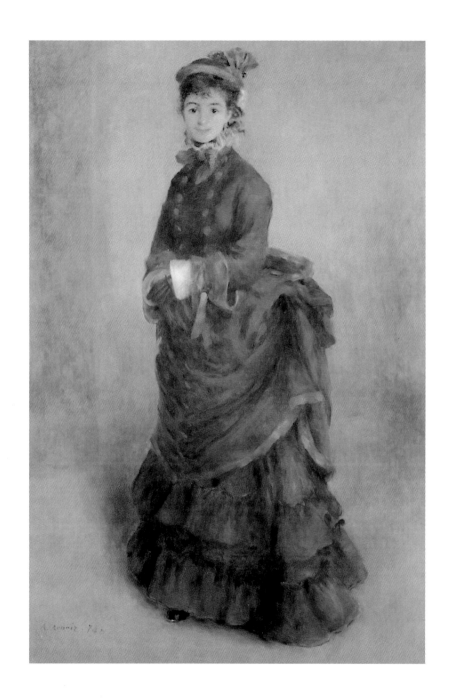

Parisienne, 1874.

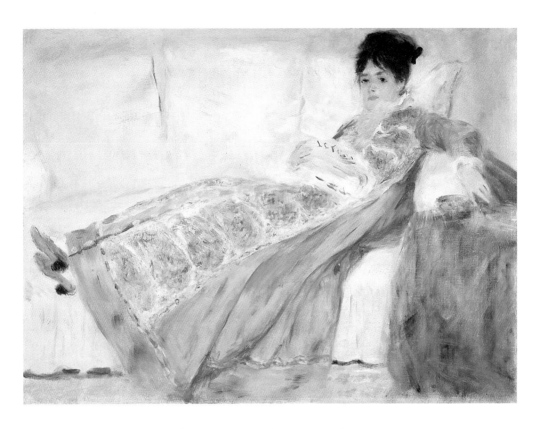

Madame Monet étendue sur un sofa, 1872.

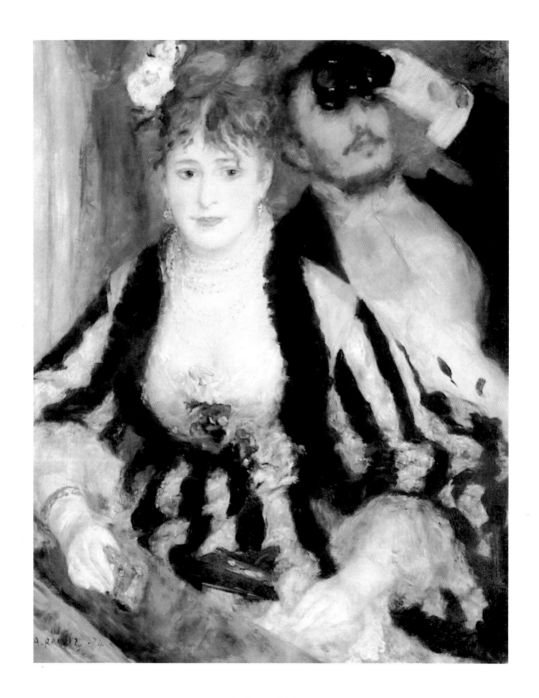

La Loge, 1874.

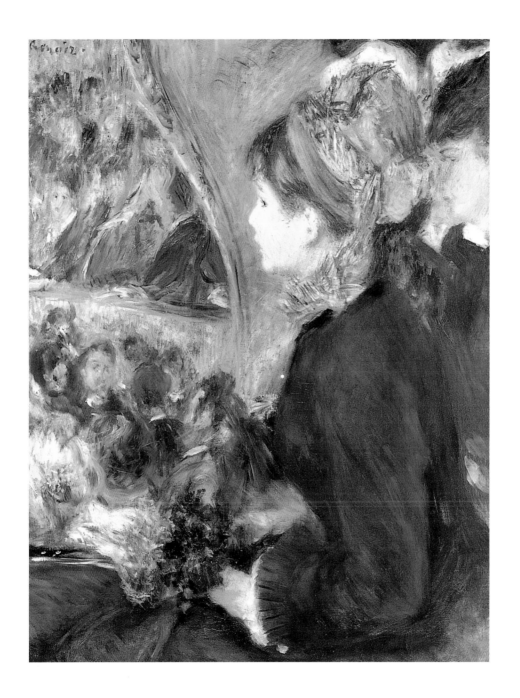

La Première Sortie, 1876.

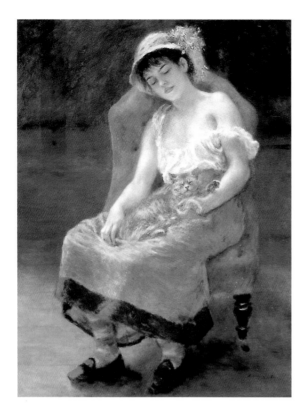

Jeune Fille endormie, 1880.

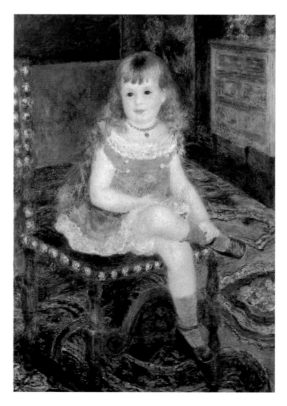

Portrait de Georgette Charpentier, 1876.

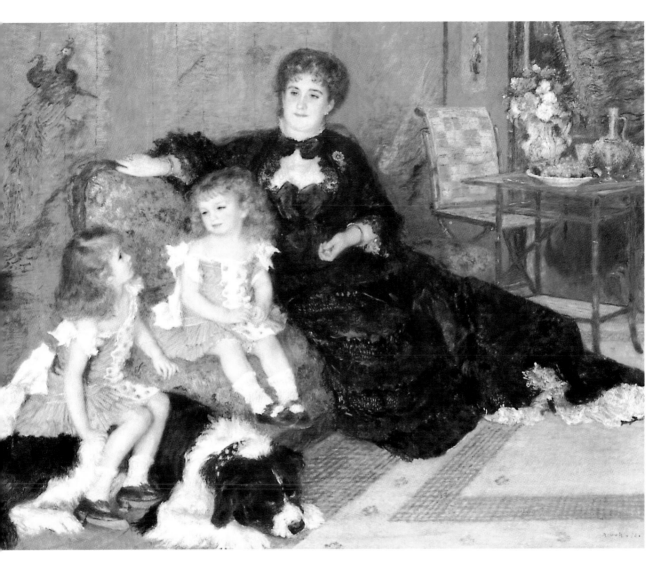

Madame Charpentier et ses enfants, 1878.

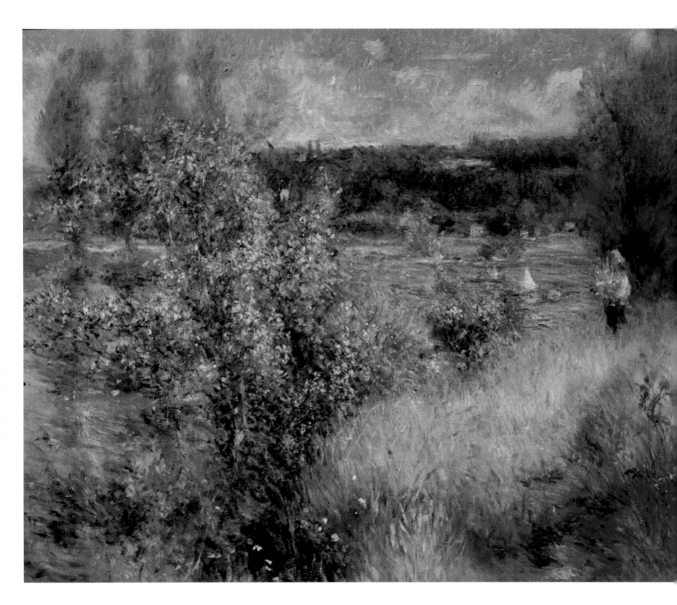

La Seine à Chatou, 1881.

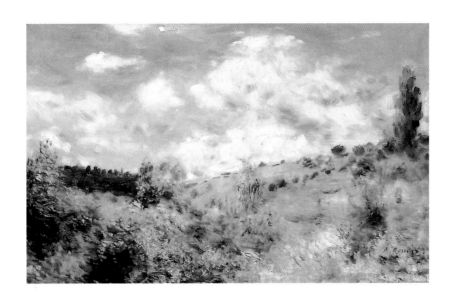

Grand Vent (dit Le Coup de vent), 1873.

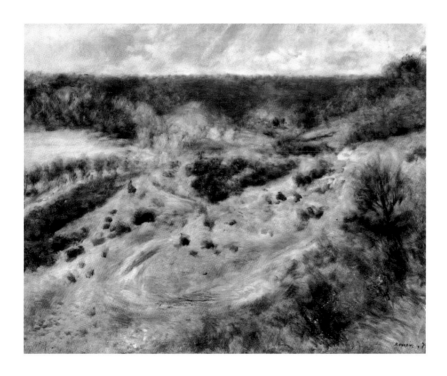

Paysage à Wargemont, 1879.

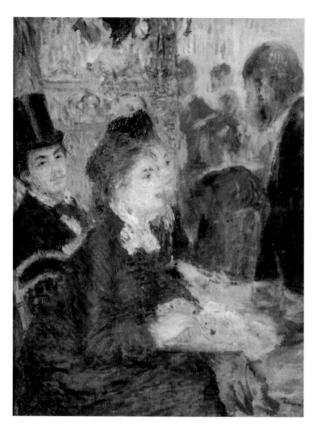

Au café, 1877.

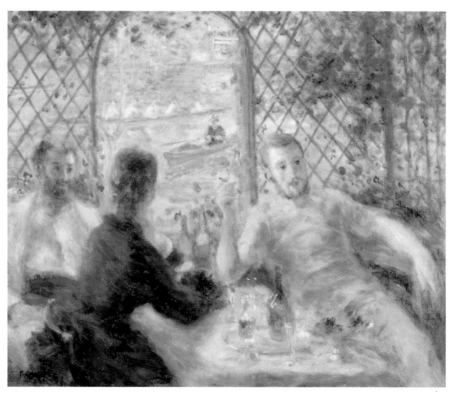

Les Canotiers (dit Le Déjeuner au bord de la rivière), 1879.

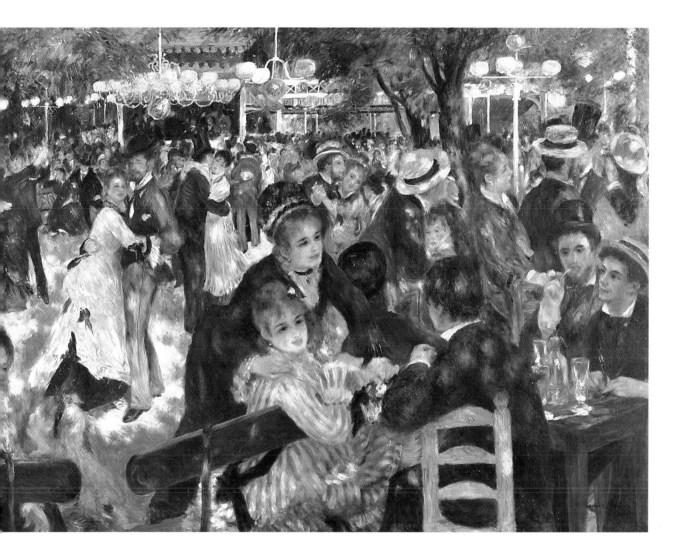

Bal du Moulin de la Galette, 1876.

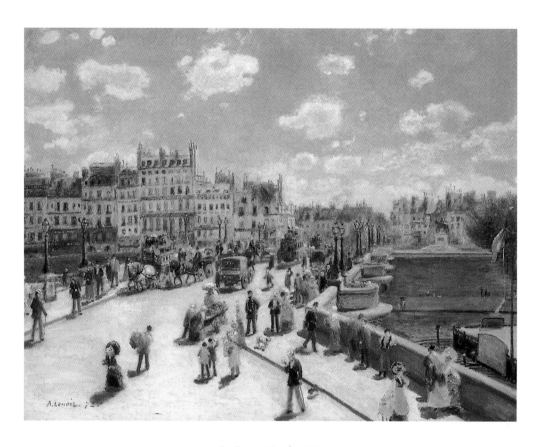

Le Pont-Neuf, 1872.

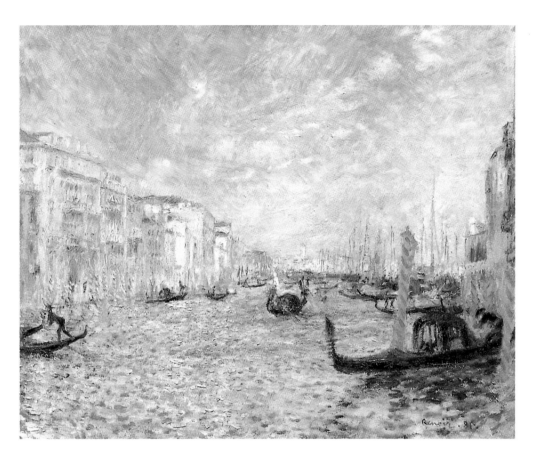

Venise sur le grand canal, 1881.

Les Parapluies, 1881-1885

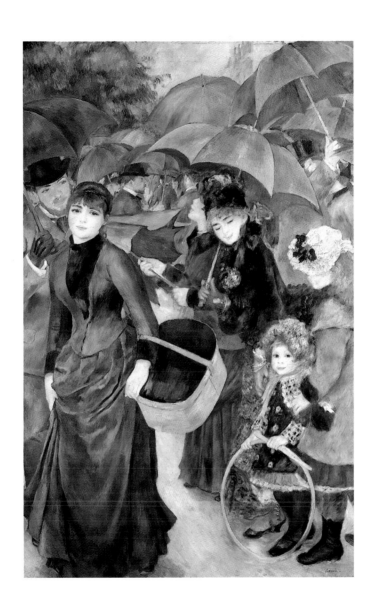

LA PERIODE AIGRE

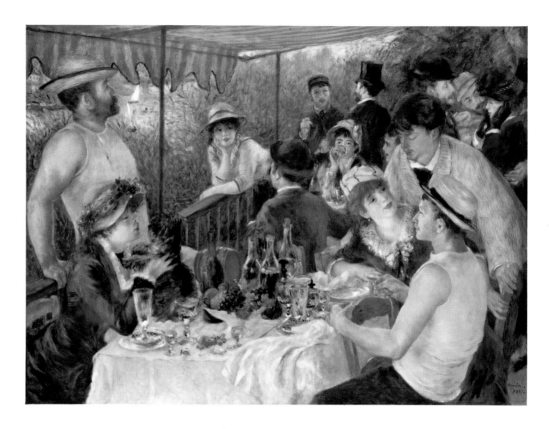

Le Déjeuner des canotiers, 1881.

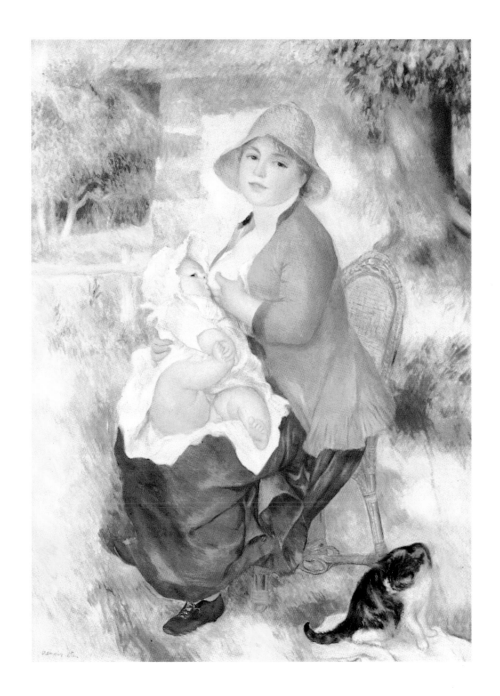

L'Enfant au sein (dit La Maternité), 1885.

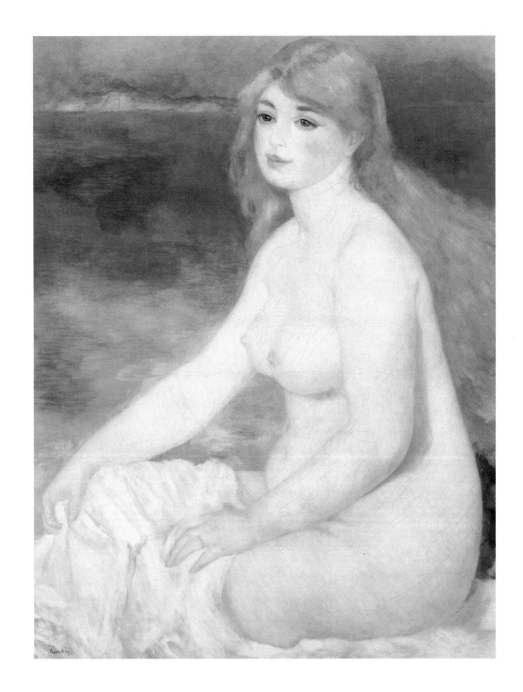

Baigneuse blonde, 1882.

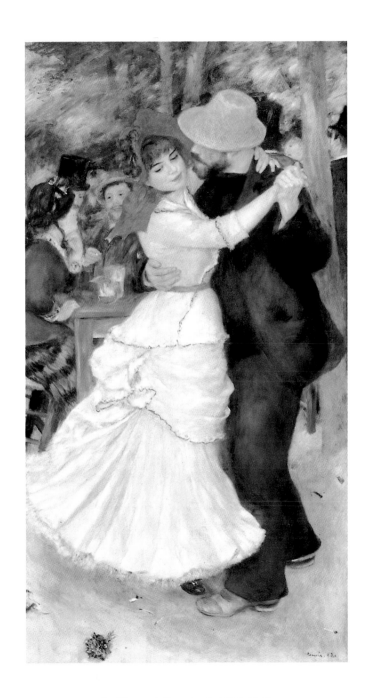

La Danse à Bougival, 1882-1883.

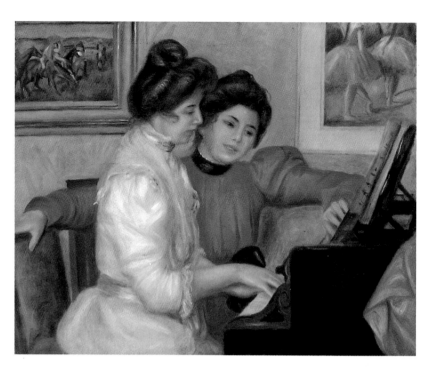

Yvonne et Christine Lerolle au piano, vers 1897.

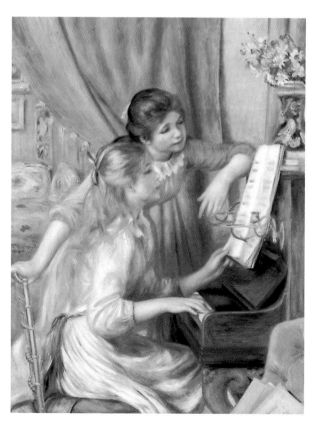

Jeunes Filles au piano, 1892.

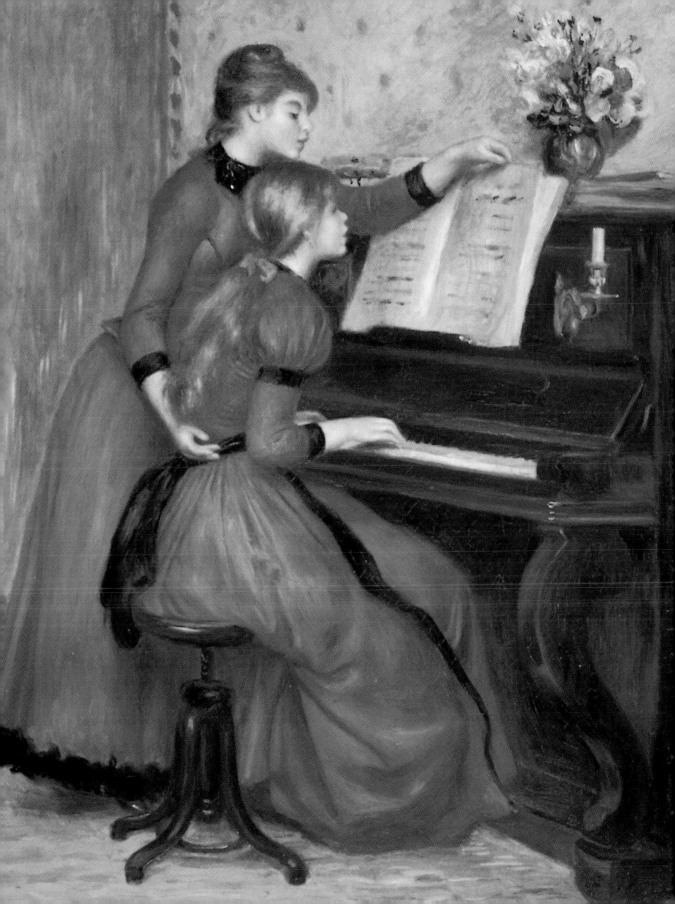

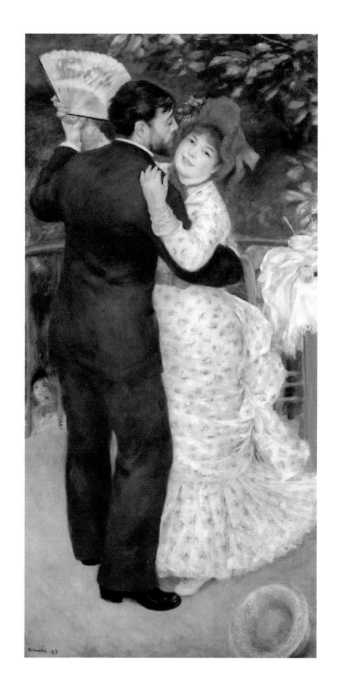

Danse à la campagne, 1882-1883.

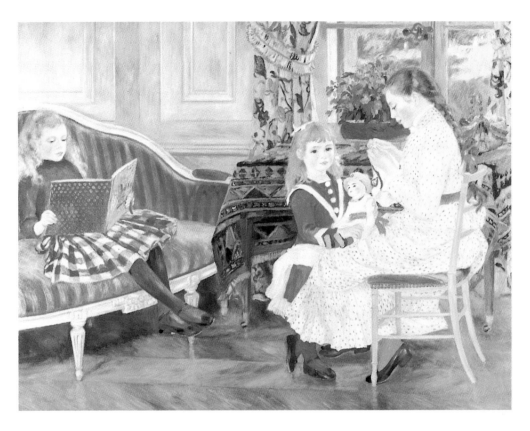

L'Après-Midi des enfants à Wargemont, 1884.

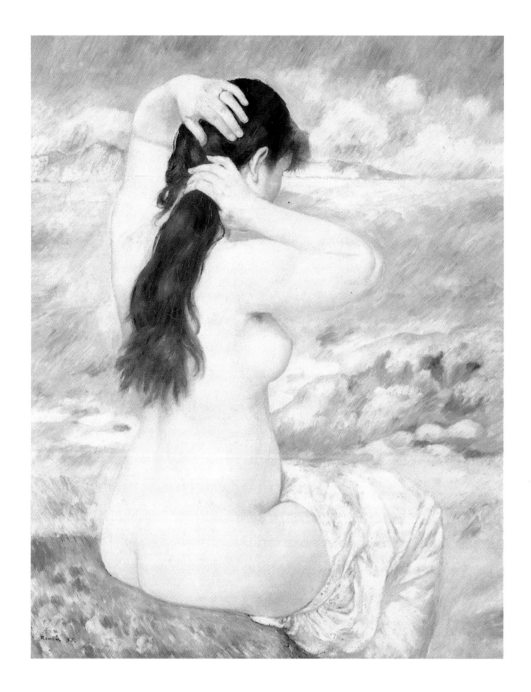

Baigneuse (dit La Coiffure), 1885.

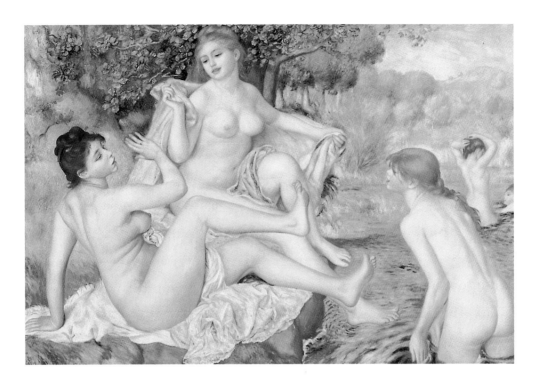

Les Grandes Baigneuses, 1887.

La Baigneuse endormie, 1897.

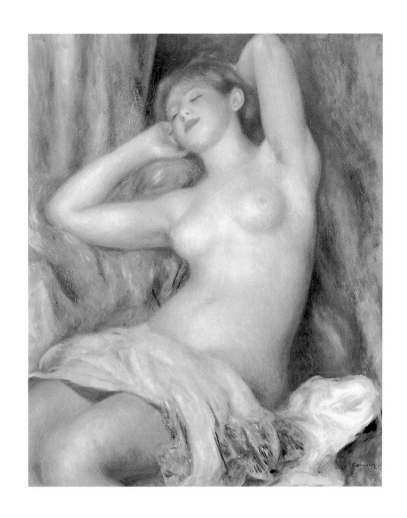

LA PERIODE NACRÉE

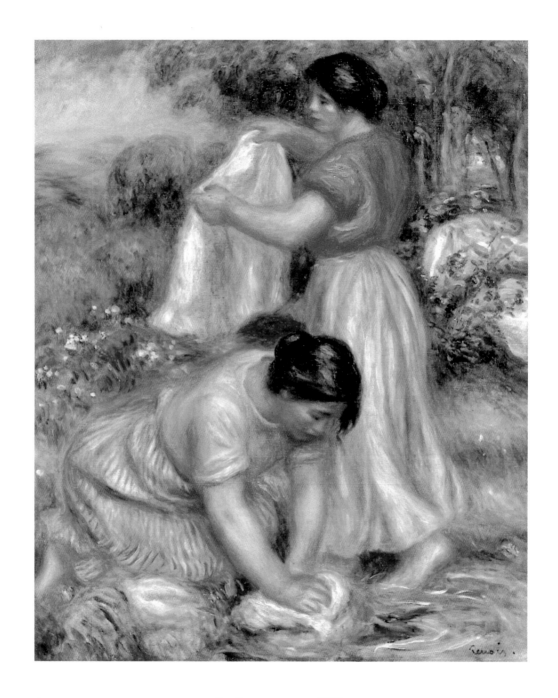

Les Laveuses, vers 1912.

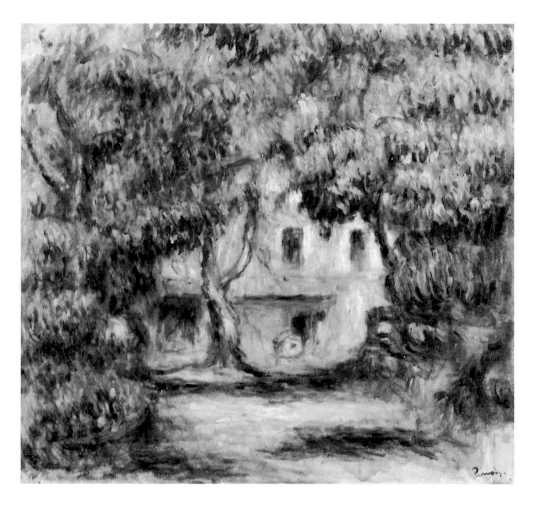

La Ferme des Colettes, 1915.

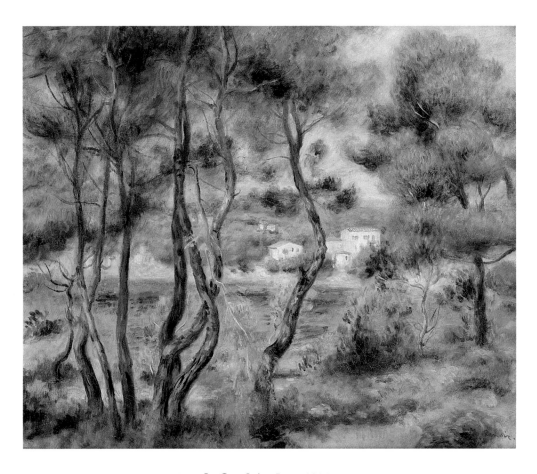

Le Cap Saint-Jean, 1914.

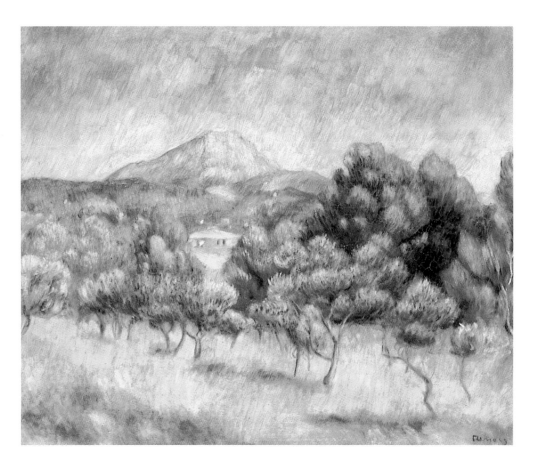

La Montagne Sainte-Victoire, 1888-1889.

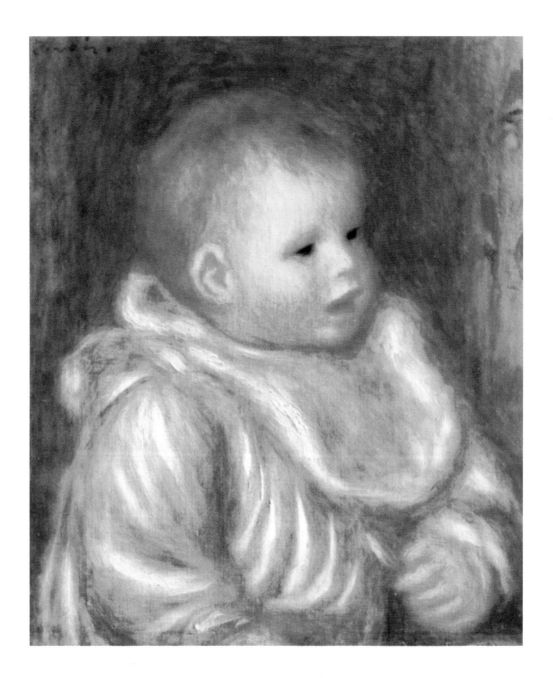

Le Bébé à la cuiller, 1910.

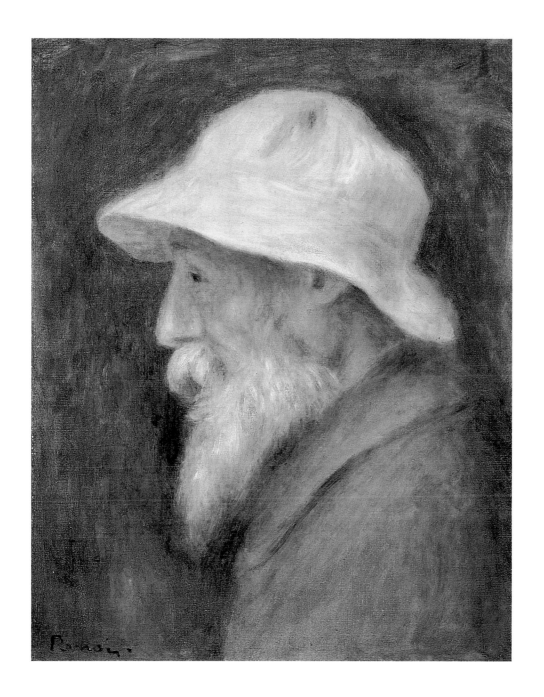

Autoportrait, 1910.

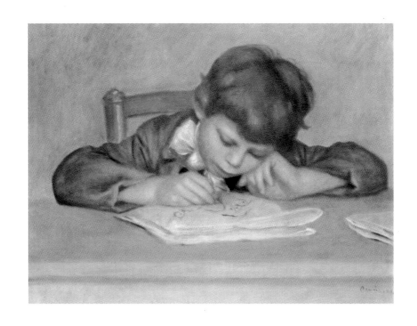

Le Fils de l'artiste, Jean dessinant, 1901.

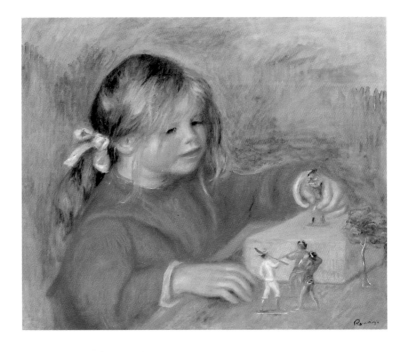

Claude Renoir jouant, 1905.

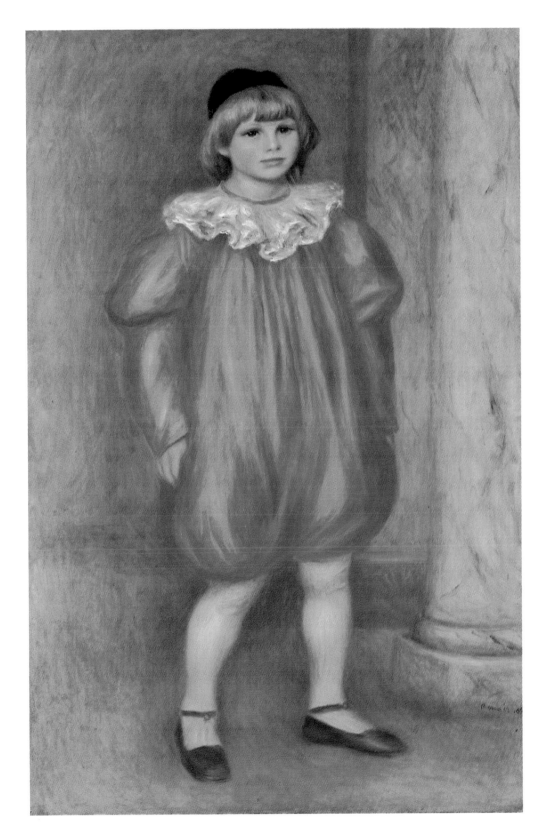

Le Clown, 1909.

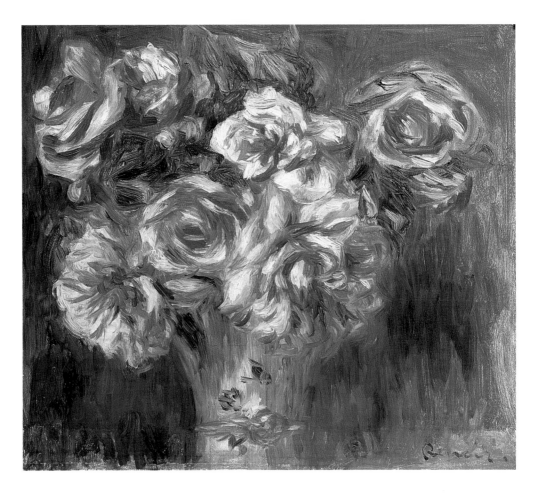

Roses dans un vase, 1890.

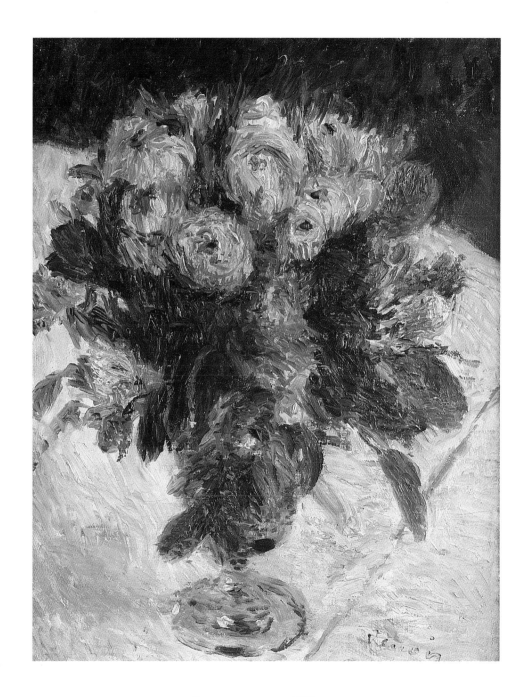

Roses mousseuses, 1890.

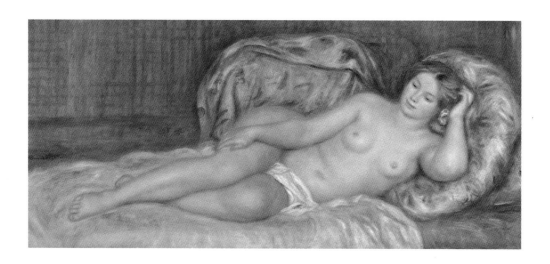

Nu sur les coussins, 1907.

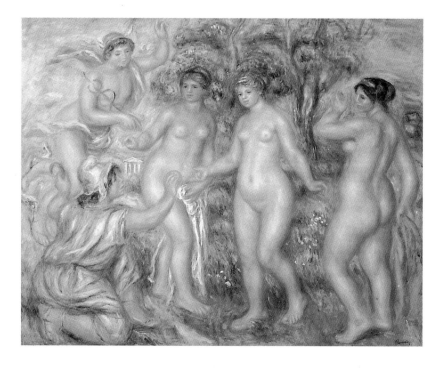

Le Jugement de Pâris, 1914.

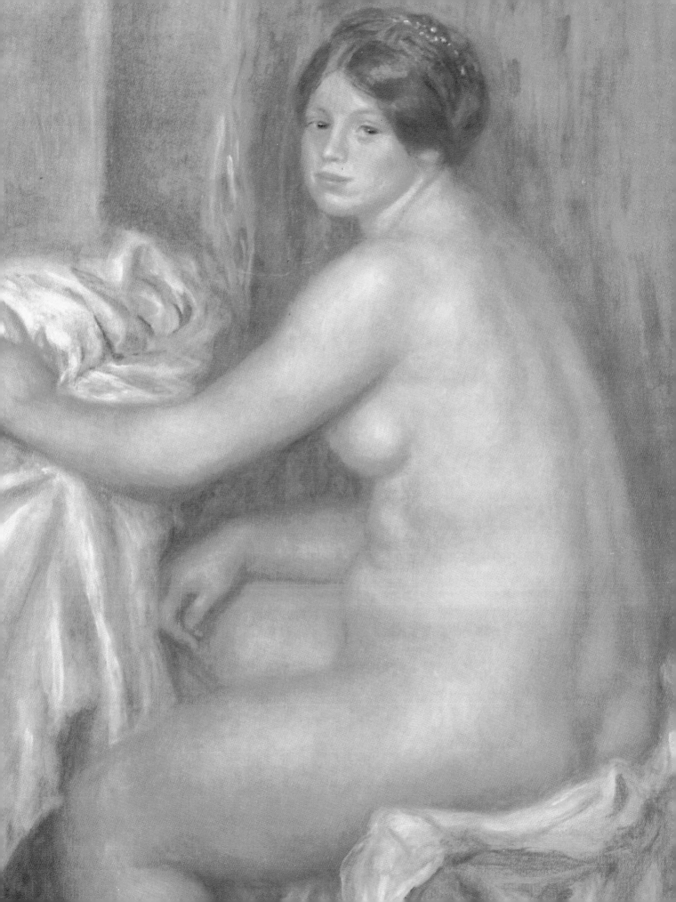

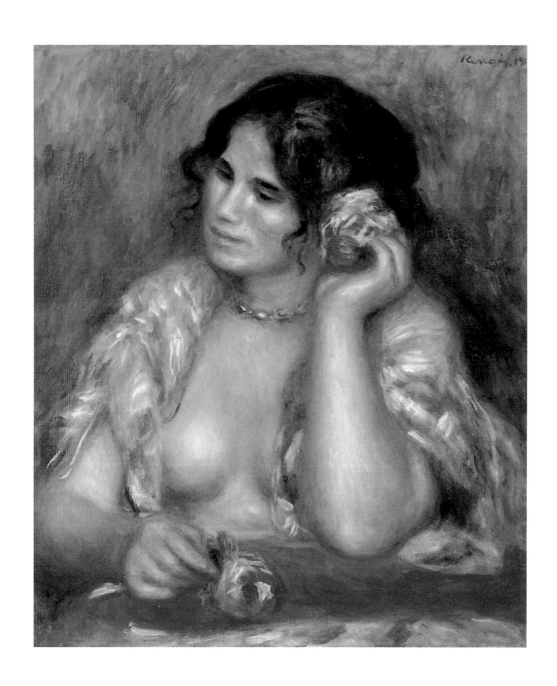

Gabrielle à la rose, 1911.

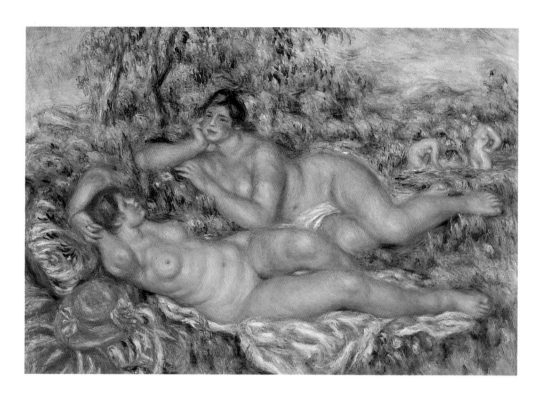

Les Baigneuses, 1918-1919.

REPÈRES BIOGRAPHIQUES

1841. Le 25 février, naissance de Pierre-Auguste Renoir à Limoges, avant-dernier d'une famille de sept enfants (dont deux mourront en bas âge). Son père, Léonard Renoir (1799-1874), est artisan tailleur, sa mère, Marguerite Merlet (1807-1896), couturière.

1844. Espérant faire meilleure fortune dans la capitale, sa famille s'installe à Paris dans le quartier du Louvre.

1854. Renoir entre comme apprenti dans un atelier de peinture sur porcelaine. Il suit les cours du soir (gratuits) à l'école de dessin de la rue des Petits-Carreaux (IIe).

1858. Peint des éventails et des armoiries pour son frère graveur, puis travaille dans un atelier de décoration de stores.

1860. Obtient sa carte de copiste du Louvre.

1862. Reçu à l'École impériale des beaux-arts, Renoir s'inscrit à l'atelier de Gleyre où il rencontre Monet, Sisley et Bazille. Les trois compères vont, durant l'été, peindre en plein air dans la forêt de Fontainebleau, sur les traces des peintres de Barbizon.

1864. Pour la première fois au Salon, Renoir expose une toile académique, *Esmeralda,* qu'il détruira ensuite.

1865. Reçu au Salon avec deux toiles, *Soirée d'été* et *Portrait de M. William Sisley.* Il séjourne chez son ami le peintre Jules Le Cœur à Marlotte, où il peint régulièrement avec Sisley, et rencontre Lise Tréhot, qui sera sa maîtresse et son modèle favori jusqu'en 1872.

1867. Bientôt rejoint par Monet, tout aussi démuni, Renoir, sans le sou, s'installe chez Bazille, rue Visconti, tandis que sa *Diane chasseresse* est refusée au Salon.

1868. Il emménage aux Batignolles avec Bazille, rencontre le prince Bibesco, qui sera l'un de ses protecteurs, et expose au Salon sa *Lise à l'ombrelle, qui sera* remarquée par la critique.

1869. À Paris, il fréquente le café Guerbois, rendez-vous des artistes « anticonformistes », et, sur les bords de la Seine, près de Bougival, à la guinguette dite *la Grenouillère*, peint avec Monet les premiers paysages à l'allure impressionniste.

1870. Enrôlé au 10e régiment de chasseurs à cheval au moment de la guerre à Libourne, il regagne Paris pendant la Commune.

1871. Installe son atelier rue Notre-Dame-des-Champs.

1872. Renoir fait la connaissance du célèbre marchand Paul Durand-Ruel, collectionneur des impressionnistes, qui lui

achète ses premières toiles et, à nouveau refusé au Salon signe avec Manet, Fantin-Latour, Jongkind, Pissarro et d'autres, une pétition, à l'attention du ministre chargé des Beaux-Arts, pour demander qu'un salon des refusés soit établi.

1873. Il rencontre le collectionneur Théodore Duret, et s'installe à Montmartre, rue Saint-Georges, où ont lieu quelques-unes des réunions de la « Société anonyme coopérative des artistes peintres, sculpteurs, graveurs, etc. » – plus connue sous le label « impressionniste » – fondée en décembre de cette année.

1874. Renoir participe à sa première exposition des artistes indépendants (bientôt appelés « impressionnistes ») de la « Société anonyme coopérative... », qui déclenche un tollé général mémorable, boulevard des Capucines, dans les ateliers de Nadar. Sept de ses œuvres y sont présentées.

1875. Avec Monet, Sisley et Berthe Morisot, Renoir organise une vente publique à l'hôtel Drouot, mais en ce qui concerne ses toiles, les enchères n'atteindront, en moyenne, que cinquante francs, en tous cas jamais plus de trois cent francs ! Vente donc désastreuse, à laquelle il rencontre pourtant le riche et influent éditeur Georges Charpentier ainsi que le collectionneur Victor Choquet, deux futurs commanditaires importants.

1876. Seconde exposition impressionniste, pour laquelle Renoir envoie quinze toiles dont *Torse, effet de soleil,* qui reçoit une pluie de risées et d'injures. Premières commandes de portraits des Charpentier, devenus ses protecteurs et mécènes.

1877. Pour la troisième exposition impressionniste, vingt et une toiles de Renoir sont accrochées. Renoir signe deux articles dans la revue *L'Impressionniste,* face aux critiques hostiles de la presse. En mai, il organise une seconde vente publique à l'hôtel Drouot.

1878. Lors d'une vente aux enchères (la vente Hoschedé), des Renoir sont vendus à trente et un francs et quatre-vingt-quatre francs pièce – ce qui est toujours mieux que les Pissarro bradés à sept et dix francs !

1879. Comme Cézanne et Sisley, Renoir, pour ne pas voir ses œuvres accrochées au côté de celles de Gauguin, dont il détestait la peinture, refuse de participer à la quatrième exposition impressionniste. Il fait parvenir quatre œuvres au Salon, dont le *Portrait de Madame Charpentier et de ses enfants,* qui marque son premier grand succès, tandis qu'une exposition particulière lui est consacrée à la galerie La Vie moderne. Il séjourne chez les Charpentier et chez le secrétaire d'ambassade Paul Bérard, sur la côte normande.

1880. Il ne participe pas à la cinquième exposition des impressionnistes, mais figure au Salon avec quatre toiles, puis séjourne, pour peindre, dans l'île de Chatou et, probablement à cette époque, rencontre Aline Charigot, une jeune couturière, qu'il épousera dix ans plus tard.

1881. Renoir entre dans sa « période aigre » – une phase difficile de remise en cause stylistique et de rejet de l'impressionnisme. Désirant retourner aux sources du dessin et retrouver la « simplicité et la grandeur » des anciens, après un voyage en Algérie, il part en Italie étudier Raphaël et les classiques. Avant d'atteindre à l'éclat nacré des œuvres postérieures à 1888, son dessin devient alors sec, rigide et minutieux, donnant à la ligne la primauté. « Je suis resté loin de tous les peintres, dans le soleil, pour réfléchir. Je crois être au bout et avoir trouvé », écrit-il d'Alger à Durand-Ruel, et, de Naples, quelques mois plus tard : «... Je suis encore dans la maladie des recherches. [...] J'efface, j'efface encore [...]. J'en suis toujours au stade du buvard et j'ai quarante ans... »

1882. À son retour de Naples, Renoir s'arrête à l'Estaque, chez Cézanne, et peint des paysages. À la septième exposition des Artistes indépendants figurent quelques-uns de ses tableaux, de même qu'à l'exposition impressionniste organisée par Durand-Ruel à Londres.

1883. Rétrospective de ses œuvres à Paris. À Berlin, il participe à une exposition impressionniste. Il séjourne à Jersey, à Guernesey, puis, avec Monet, sur la Riviera. Tâtonnements et recherches. De cette période de crise durant laquelle sa palette devient aigre et acide et son dessin austère, Renoir dira plus tard : « Vers 1883, il s'est fait comme une cassure dans mon œuvre. J'étais allé au bout de l'impressionnisme, j'arrivais à cette constatation que je ne savais ni peindre ni dessiner. En un mot, j'étais dans une impasse. »

1885. Séjours à La Roche-Guyon avec Cézanne, en Normandie chez les Bérard, et à Essoyes, dans l'Aube – village natal de sa future épouse, Aline Charigot, qui donne naissance à leur premier fils, Pierre.

1886. Participe à l'exposition du Cercle des XX à Bruxelles, à l'exposition impressionniste organisée par Durand-Ruel à New York, ainsi qu'à l'exposition internationale de la galerie Georges Petit, mais refuse de figurer à la huitième et dernière exposition impressionniste.

1888. Il souffre de ses premières crises de névralgies et de rhumatismes déformants. Est atteint de paralysie faciale.

1890. Renoir épouse Aline Charigot et expose pour la dernière fois au Salon. À l'automne, il séjourne chez Berthe Morisot, et s'installe avec sa famille à Montmartre, au-

château des Brouillards, tandis que commencent ses cures hivernales dans le Midi.

1891. Exposition « Renoir, tableaux de 1890-1891 » à la galerie Durand-Ruel à Paris. Demeure chez Berthe Morisot, puis chez Caillebotte.

1892. Tandis qu'une de ses toiles, grâce à l'appui de Mallarmé, est achetée par l'État, Renoir voit le triomphe de son œuvre, définitivement établi par la grande rétrospective de ses peintures (cent dix tableaux) organisée par Durand-Ruel. Après un voyage en Espagne avec Paul Gallimard, il séjourne en Bretagne et rencontre à Pont-Aven le peintre nabi Émile Bernard.

1894. Par le biais du legs du peintre et collectionneur Gustave Caillebotte, six toiles de Renoir entrent au musée du Luxembourg. « Pour que l'État ait accepté de pareilles ordures, il faut une bien grande flétrissure morale », dira le peintre et académicien Gérôme... Naissance de son second fils, Jean, le futur cinéaste.

1895. Séjours près des Martigues, dans le Midi, en Bretagne, en Normandie, à Essoyes (où il achète une maison)... De lieu en lieu, Renoir poursuit, malgré sa très mauvaise santé, ses pérégrinations. Il se brouille avec Cézanne et rencontre Ambroise Vollard, son principal marchand durant les vingt-cinq dernières années de sa carrière.

1896. Exposition à Paris, chez Durand-Ruel, ainsi qu'à Rouen. Voyage en Allemagne. Mort de sa mère.

1897. Les toiles de la collection Caillebotte sont enfin accrochées au musée du Luxembourg.

1898. Renoir, pour la première fois, réside à Cagnes. Il passe l'été en Normandie à Berneval, puis à Essoyes, voyage en Hollande, et expose à Paris, avec Monet, Pissarro et Sisley, à la galerie Durand-Ruel.

1899. À la suite de crises de rhumatismes aiguës, Renoir part faire des cures à Cagnes, Aix-les-Bains et Grasse. À Paris, chez Durand-Ruel, nouvelle exposition commune avec Monet, Pissarro et Sisley. Les peintures de Renoir, émaillées de corps massifs aux formes sculpturales et à la peau nacrée, lisse et satinée, enveloppée de couleurs transparentes et fondues, n'ont pourtant, depuis longtemps déjà, plus grand-chose à voir avec l'impressionnisme...

1900. Toujours dans le Midi pour se soigner – cette région dont il avait dit en la découvrant : « Le plus beau pays du monde, c'est ici : on a l'Italie, la Grèce et les Batignolles réunis et la mer... » – il y réside désormais la plus grande partie de l'année. Après l'avoir refusé dix ans plus tôt, il est nommé chevalier de la Légion d'honneur, expose à Paris, à New York et à la Centennale de l'art français de l'Exposition universelle.

1901. Naissance de son troisième fils, Claude, dit « Coco », et exposition à Berlin.

1904. La santé de Renoir s'aggravant de plus en plus, il s'installe presque définitivement à Cagnes, où, en 1907, il achète le domaine des Collettes et y fait construire une maison. Au Salon d'automne de Paris, une salle lui est consacrée. Bruxelles (1904), Londres (1905), New York (1908), Venise (1910), Munich (1912), etc., les expositions, partout, se multiplient.

1907. Le Portrait *de Madame Charpentier et ses enfants* est acheté par le Metropolitan Museum of Art de New York.

1910. Renoir ne peut plus marcher. Atteint d'une crise de paralysie deux ans plus tard, il subit sans succès une opération.

1913. Privé de l'usage de ses bras et de ses jambes, Renoir, cependant, continue à peindre, les mains enveloppées dans des bandes de tissu pour éviter que le contact des pinceaux ne le fasse trop souffrir, et, à l'instigation d'Ambroise Vollard, se lance même dans la sculpture avec l'aide d'un élève de Maillol, Richard Guino, qui modèle et pétrit pour lui ses figurines.

1914. Trois tableaux de Renoir entrent, avec le legs d'Isaac de Camondo, au Louvre. Ses fils, Pierre et Jean, sont grièvement blessés à la guerre tandis que Madame Renoir meurt l'année suivante.

1916. Après Émile Bernard et Rodin (1914), Matisse vient rendre visite à Renoir aux Colettes.

1919. Il meurt le 3 décembre à Cagnes-sur-Mer des suites d'une congestion pulmonaire.

INDICATIONS BIBLIOGRAPHIQUES

Monographies

André, Albert, *Renoir*, Paris, 1919, 1928.

Bade, Patrick, *Renoir*, Paris, 1989.

Baudot, Jeanne, *Renoir, ses amis, ses modèles*, Paris, 1949.

Besson, Georges, *Auguste Renoir*, Paris, 1929.

Catinat, Maurice, *Les Bords de la Seine avec Renoir et Maupassant, l'École de Chatou*, Chatou, 1952.

Cogniat, Raymond, *Renoir, Enfants*, Paris, 1958.

Daulte, François, *Auguste Renoir*, Milan, 1971 ; Paris, 1973, 1987.

Daulte, François, *Pierre-Auguste Renoir, Aquarelles, pastels et dessins en couleurs*, Bâle, 1958.

Distel, Anne, *Renoir*, Paris, 1993.

Duret, Théodore, *Renoir*, Paris, 1924.

Fosca, François, *Renoir, l'homme et son œuvre*, Paris, 1961, 1985.

Fouchet, Max-Pol, *Les Nus de Renoir*, Paris, 1974.

Gaesaerts, Paul, *Renoir, sculpteur*, Paris-Bruxelles, 1947.

Gauthier, Maximilien, *Renoir*, Paris, 1976.

Kunstler, Charles, *Renoir, Peintre fou de couleur*, Paris, 1941.

Leymarie, Jean, *Renoir*, Paris, 1978.

Monneret, Sophie, *Renoir*, Paris, 1989.

Pach, Walter, *Pierre-Auguste Renoir*, New York, 1950 ; Paris, 1958.

Perruchot, Henri, *La Vie de Renoir*, Paris, 1964.

Régnier, Henri (de), *Renoir, peintre de nu*, Paris, 1923.

Renoir, Jean, *Pierre-Auguste Renoir, mon père*, 1962, 1989.

Rivière, Georges, *Renoir et ses amis*, Paris, 1921.

Rouart, Denis, *Renoir*, Genève, 1954 ; Paris, 1985.

Terrasse, Charles, *cinquante portraits de Renoir*, Paris, 1941.

Vollard, Ambroise, *La Vie et l'œuvre de Pierre-Auguste Renoir*, Paris, 1919, 1920.

Wadley, Nicolas, *Renoir, un peintre, une vie, une œuvre*, Paris, 1989.

White Ehrlich, Barbara, *Renoir*, Paris, 1985.

Catalogues

Exposition Renoir, galerie Bernheim-Jeune, mars 1913, premier catalogue monumental, préface d'Octave Mirbeau.

Tableaux, pastels et dessins de Pierre-Auguste Renoir, 2 vol., par Ambroise Vollard, Paris, 1918, réédition 1954 (sept cent quarante et une œuvres recensées).

Le Peintre-Graveur illustré, *Camille Pissarro, Alfred Sisley, Auguste Renoir*, par Loys Delteil, Paris, 1923, vol. XVII. (Pour les eaux-fortes et lithographies de Renoir.)

L'Atelier de Renoir, 2 vol., par Albert André et Marc Elder, Paris, 1931.

Renoir, l'œuvre sculpté, l'œuvre gravé, aquarelles et dessins, par Ambroise Vollard, galerie des Beaux-Arts, Paris, oct.-nov. 1934.

Catalogue Raisonné de l'œuvre peint, vol. I : *Les Figures (1896-1890)*, vol. II : *Les Figures (1891-1905)*, vol. III : *Les Figures (1906-1919)*, vol. IV : *Les Paysages*, vol. V : *Les Natures mortes*, par François Daulte, Paris-Lausanne, 1971-1975, avec un avant-propos de Jean Renoir.

Renoir, Londres, Paris, Boston, 1985-1986, Paris, Éditions des Musées nationaux, 1985.

Tout l'œuvre peint de Renoir, période impressionniste 1869-1883, Paris, 1985.

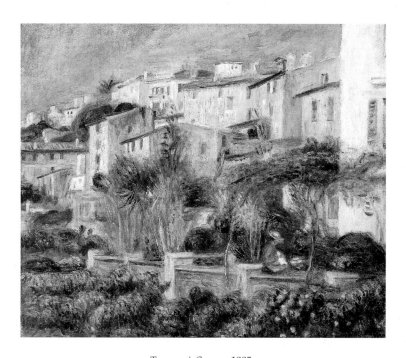

Terrasse à Cagnes, 1905.

TABLE DES ILLUSTRATIONS

36. *Bouquet printanier*, 1866, huile sur toile, 104 x 80 cm, Fogg Art Museum, Cambridge.

Nature morte, 1864, huile sur toile, 130 x 98 cm. Kunsthalle, Hambourg.

37. *Nature morte au bouquet*, 1871, huile sur toile, 74 x 59 cm. The Museum of Fine Arts, Houston.

38. *Lise à l'ombrelle*, 1867, huile sur toile, 182 x 118 cm. Folkwang Museum, Essen.

39. *Baigneuse au griffon*, 1870, huile sur toile, 184 x 115 cm. Museu de Arte, São Paulo.

40. *Portrait de femme, Rapha*, 1871, huile sur toile, 130 x 83 cm. Collection particulière.

41. *Le clown au cirque*, 1868, huile sur toile, 192 x 128 cm. Rijksmuseum Kröller-Müller, Otterlo.

43. *Monet peignant dans le jardin de l'artiste*, 1875, huile sur toile, 50 x 61 cm. Wadsworth Atheneum, Hartford.

44. *La Grenouillère*, 1869, huile sur toile, 66 x 81 cm. Nationalmuseum, Stockholm.

45. *La Balançoire*, 1876, huile sur toile, 92 x 73 cm. Musée d'Orsay, Paris.

46. *Camille Monet et son fils Jean dans le jardin d'Argenteuil*, 1874, huile sur toile, 51 x 68 cm. National Gallery of Art, Washington.

47. *Femme à l'ombrelle et enfant*, 1874-1876, huile sur toile, 47 x 56 cm. Museum of Fine Arts, Boston.

48. *Bords de Seine à Champrosay*, 1876, huile sur toile, 55 x 66 cm. Musée d'Orsay, Paris.

La Seine à Asnières (dit la Yole), 1879, huile sur toile, 71 x 91 cm. The Trustees of the National Gallery, Londres.

49. *La Seine à Argenteuil*, 1874, huile sur toile, 51 x 65 cm. Portland Art Museum, États-Unis.

Les Canotiers à Chatou, 1879, huile sur toile, 81 x 100 cm. National Gallery of Art, Washington.

50. *Parisienne*, 1874, huile sur toile, 160 x 106 cm. National Museum of Wales, Cardiff.

51. *Madame Monet étendue sur un sofa*, 1872, huile sur toile, 54 x 73 cm. Fondation Calouste Gulbenkian, Lisbonne.

52. *La Loge*, 1874, huile sur toile, 80 x 64 cm. Courtauld Institute of Art, Londres.

53. *La Première Sortie*, 1876, huile sur toile, 65 x 50 cm. National Gallery, Londres.

54. *Jeune fille endormie*, 1880, huile sur toile, 120 x 94 cm. Sterling and Francine Clarck Art Institute, Williamstown.

Portrait de mademoiselle Georgette Charpentier, 1876, huile sur toile, 97,8 x 69,8 cm. Collection particulière, New York.

55. *Madame Charpentier et ses enfants*, 1878, huile sur toile, 153,7 x 190,2 cm. The

Metropolitan Museum of Art, New York.

56. *La Seine à Chatou*, 1881, huile sur toile, 74 x 93 cm. Museum of Fine Arts, Boston.

57. *Grand Vent (dit Le Coup de vent)*, vers 1873, huile sur toile, 52 x 82,5 cm. Fitzwilliam Museum, Cambridge.

Paysage à Wargemont, 1879, huile sur toile, 80 x 100 cm. The Toledo Museum of Art.

58. *Au café*, 1877,huile sur toile, 35 x 28 cm.Rijksmuseum Kröller-Müller, Otterlo.

Les Canotiers (dit *Le Déjeuner au bord de la rivière*), 1879, huile sur toile, 55 x 66 cm. The Art Institute, Chicago.

59. *Bal du Moulin de la Galette*, 1876, huile sur toile, 130 x 171 cm. Musée d'Orsay, Paris.

60. *Le Pont-Neuf*, 1872, huile sur toile, 75 x 92 cm. National Gallery of Art, Washington.

61. *Venise sur le grand canal*, 1881, huile sur toile, 64 x 65 cm. Museum of Fine Arts, Boston.

63. *Les Parapluies*, 1881-1885, huile sur toile, 180 x 115 cm. National Gallery, Londres.

64. *Le Déjeuner des canotiers*, 1881, huile sur toile, 129,5 x 172,5 cm. The Phillips Collection, Washington.

65. *L'Enfant au sein (dit Maternité)*, 1886, huile sur toile, 74 x 54 cm. Museum of Art, Philadelphie.

66. *Baigneuse blonde*, 1882, huile sur toile, 90 x 63 cm. Collection Agnelli, Turin.

67. *La Danse à Bougival*, 1882-1883, huile sur toile, 182 x 98 cm. Museum of Fine Arts, Boston.

68. *Yvonne et Christine Lerolle au piano*, vers 1897, huile sur toile, 73 x 92 cm. Musée de l'Orangerie.

Jeunes Filles au piano, 1892, huile sur toile, 116x 90 cm. Musée d'Orsay, Paris.

69. *La Leçon de piano*, 1891, huile sur toile, 56 x 46 cm. Joslyn Memorial Art Museum, Omaha.

70. *Danse à la campagne*, 1882-1883, huile sur toile, 180 x 90 cm. Musée d'Orsay, Paris.

71. *L'Après-Midi des enfants à Wargemont*, 1884, huile sur toile, 127 x 173 cm. Staatliche Museen Preussischer Kulturbesitz Nationalgalerie, Berlin.

72. *Baigneuse (dit la Coiffure)*, 1885, huile sur toile, 92 x 73 cm. Sterling and Francine Clarck Art Institute, Williamstown.

73. *Les Grandes Baigneuses*, 1887, huile sur toile, 115 x 170 cm. Museum of Art, Philadelphie.

75. *La Baigneuse endormie*, 1897, huile sur toile, 82 x 66 cm. Collection Oskar Reinhart.

76. *Les Laveuses*, vers 1912, huile sur toile, 65 x55 cm. The Metropolitan Museum of Art, New York.

77. *La Ferme des Collettes*, 1915, huile sur toile, 46 x 51 cm. Musée des Collettes, Cagnes-sur-Mer.

78. *Le Cap Saint-Jean*, 1914, huile sur toile, 54,7 x 66 cm. Collection particulière.

79. *La Montagne Sainte-Victoire*, 1888-1889, huile sur toile, 53 x 64 cm. Yale University Art Gallery, New Haven.

80. *Le Bébé à la cuiller*, 1910, huile sur toile. Collection particulière, Paris.

81. *Autoportrait*, 1910, huile sur toile, 42 x 33 cm. Collection particulière, Paris.

82. *Le Fils de l'artiste, Jean dessinant*, 1901, huile sur toile. Collection particulière.

Claude Renoir, jouant, 1905, huile sur toile, 46 x 55 cm. Musée de l'Orangerie, Paris. Collection Walter Guillaume.

83. *Le Clown*, 1909, huile sur toile, 120 x 72 cm. Musée de l'Orangerie, Paris. Collection Walter Guillaume.

84. *Roses dans un vase*, 1890, huile sur toile, 29,5 x 33 cm. Musée d'Orsay, Paris.

85. *Roses mousseuses*, 1890, huile sur toile, 35,5 x 27 cm. Musée d'Orsay, Paris.

86. *Nu sur les coussins*, 1907, huile sur toile, 70 x 155 cm. Musée d'Orsay, Paris.

Le Jugement de Pâris, 1914, huile sur toile, 73 x 91 cm. Hiroshima Museum of Art.

87. *Baigneuse*, 1913, huile sur toile, 81 x 65 cm. Collection particulière.

88. *Gabrielle à la rose*, 1911, huile sur toile, 54 x 45 cm. Musée d'Orsay, Paris.

89. *Les Baigneuses*, 1918-1919, huile sur toile, 110 x 160 cm. Musée d'Orsay, Paris.

98. *Terrasse à Cagnes*, 1905, huile sur toile, 46 x 55,5 cm. Ishibashi Foundation, Tokyo.